EXPOSITION DES BEAUX-ARTS

EXPOSITION DES BEAUX-ARTS

SALON DE 1864

PAR

LOUIS AUVRAY

STATUAIRE

DIRECTEUR DE LA REVUE ARTISTIQUE

PARIS

A. LÉVY FILS, ÉDITEUR, RUE DE SEINE, 29, ET
AUX BUREAUX DE LA REVUE ARTISTIQUE
RUE BRÉA, 5, FAUBOURG SAINT-GERMAIN

1863

OUVRAGES DU MÊME AUTEUR :

POÉSIE

Délassements poétiques d'un artiste (1849). — 1 vol. in-12.

BEAUX-ARTS

Salon de 1834. — 1 vol. in-12.
Salon de 1835. — Idem.
Salon de 1837. — Idem.
Salon de 1839. — Idem.
Salon de 1845. — Idem. (Sculpture).
Salon de 1852. — Idem.
Salon de 1853. — Idem.
Exposition universelle de 1855 (*les Artistes et les Industriels du département du Nord*). — Brochure in-12.
Salon de 1857. — 1 vol. in-12.
Salon de 1859. — Idem.
Salon de 1861. — Idem.
Salon de 1863. — Idem.
Projet de Tombeau pour l'Empereur Napoléon Ier, Album in-4° orné de planches gravées et de photographies, dont l'Empereur Napoléon III a daigné agréer la dédicace.

Tous ces ouvrages se trouvent aux bureaux de *la Revue artistique et littéraire*, rue Bréa, n° 5.

POUR PARAITRE INCESSAMMENT

Dictionnaire de tous les Artistes français et étrangers, dont les œuvres ont figuré aux expositions officielles des Beaux-Arts, à Paris, depuis la première exposition jusqu'à nos jours (1673-1863) avec l'indication des ouvrages exposés, des notices et une table géographique, dédié à M. le comte de Nieuwerkerke, surintendant des Beaux-Arts, par Alphonse Pauly et Louis Auvray.

SALON DE 1864

I

La critique avant l'ouverture de l'Exposition. — Les refusés de 1863 et ceux de 1864. — La critique et le public. — La grande et la petite peinture. — Les tableaux de genre et les sujets historiques.

L'exposition annuelle des Beaux-Arts n'avait pas encore ouvert ses portes que déjà la critique commençait son œuvre de chicane : en attendant le moment d'éreinter les ouvrages exposés, on attaquait le jury, le nouveau règlement, l'administration, etc. Ceux-ci — artistes pour la plupart — prétendaient que le jury est inutile, qu'on devrait admettre tous les ouvrages présentés, quel que fût leur mérite. Ceux-là — écrivains et amateurs — trouvaient au contraire que le jury est indispensable, qu'il est toujours d'une indulgence déplorable.

Placée en face de deux opinions aussi extrêmes, d'exigences aussi opposées, l'intendance des Beaux-Arts eut certainement été embarrassée de prendre un parti, sans sa grande expérience et son esprit de sage conciliation qui lui

ont permis de satisfaire ces deux propositions, en ce qu'elles contenaient de juste et d'avantageux pour les artistes.

A ceux qui veulent l'exposition de tous les ouvrages présentés, l'administration a répondu : « Oui, tous seront exposés, mais ne pouvant considérer comme œuvres d'art des ouvrages dépourvus des qualités indispensables, un jury choisi par les artistes eux-mêmes sera chargé d'éliminer les productions trop faibles pour le concours des médailles, et on les exposera dans une galerie spéciale où le public pourra juger de leur valeur artistique. »

On ne saurait être plus juste et montrer plus de ménagements pour les susceptibilités de l'amour-propre. Que de présomptions guéries par cette sage et discrète mesure ! Voyez ce qui est arrivé cette année : sur 4,228 ouvrages présentés, 1,143 ont été jugés trop faibles pour être exposés avec les œuvres admises à concourir pour les médailles. Eh bien ! sur ces 1,143 refusés, 755 ont été retirés par leurs auteurs, et 388 seulement figurent au livret du Salon, et sont exposés dans la galerie spéciale qui leur est affectée, tandis que l'année passée l'exposition des refusés comptait plus de 1,200 ouvrages. Parmi les auteurs des 388 ouvrages refusés et exposés au Salon actuel, nous ne retrouvons que 45 peintres, 5 sculpteurs et 2 architectes dont les productions se trouvaient déjà à l'exposition des refusés de l'année dernière. Que de récriminations, que de lamentations cette mesure évite à l'administration ! A combien d'amateurs elle a enlevé le goût d'envoyer à l'exposition les produits par trop naïfs de leurs essais ! Encore quelques années de ce régime et les salles des œuvres refusées seront vides ou presque vides.

A ceux qui trouvent le jury trop indulgent, et qui voudraient le voir n'admettre que des œuvres parfaites, l'administration répond encore : « Une exposition n'est ni un musée, ni une collection de chefs-d'œuvre ; c'est une réunion d'ouvrages produits dans l'année, un concours ouvert à tous les genres, une école de haut enseignement, où les maîtres trouvent parfois leurs leçons tout aussi bien que le jeune exposant, et c'est surtout pour y voir se former et se développer les jeunes talents que nous avons pensé que le jury ne devait exclure de ce concours que les œuvres vraiment trop faibles. N'admettre que les réputations faites, ce serait ne servir les

intérêts que de quelques-uns, tandis que du contact des maîtres et des débutants, du voisinage et de la comparaison de leurs ouvrages, il y a enseignement pour les jeunes artistes et profit pour l'art en général. »

Voilà qui est équitable, libéral et intelligent. Mais, nous dira-t-on, pour rendre cette mesure tout à fait radicale et simplifier encore le travail du jury, il faudrait, ainsi que beaucoup d'artistes le demandent, il faudrait étendre l'exemption jusqu'aux artistes non-récompensés qui ont été admis, soit trois fois, soit cinq fois au Salon. Quels inconvénients résulteraient-ils de ce complément de réformes?... L'administration peut être certaine qu'aucun artiste dont les ouvrages ont été admis trois fois au Salon ne lui enverra jamais de peintures d'une aussi affreuse médiocrité que les toiles exposées par MM. Manet et Etex (statuaire).

Et pourtant ces mauvaises peintures trouveront des amis pour les louer, des plumes complaisantes pour les *faire mousser*, des journaux pour répandre les réclames de la camaraderie. C'est ainsi qu'au lieu d'éclairer, de diriger et de former le goût artistique du public, on fausse son jugement, on jette l'incertitude dans son esprit à tel point que, lorsqu'après avoir lu leur journal et se trouvant devant le tableau tant vanté qui leur semble affreux, bien des personnes ne savent plus que penser, elles doutent de leur bon sens, et arrivent à se dire : — « Dame ! nous ne nous y connaissons pas ; ces messieurs qui écrivent savent leur affaire ; il faut bien les croire. »

Comment veut-on que le public arrive jamais à oser croire bon et beau ce qui lui paraît, ce qui est effectivement bon et beau, si, un jour, après s'être avisé d'admirer les peintures de Paul Delaroche, de Scheffer, de Vernet et de bien d'autres, il entend dire et il voit écrire que ces maîtres ne savaient ni peindre ni dessiner?... Que savaient-ils donc ces hommes de génie!... On s'y perd, on s'y perd d'autant plus qu'on voit citer comme de grands peintres, comme des chefs d'école, MM. Courbet, Manet et autres, dont les œuvres avaient toujours paru assez laides. A quoi s'arrêter? Il n'y a donc ni règles, ni principes dans les Beaux-Arts? Ce que tel artiste trouve beau, tel autre le trouve laid; des formes canailles, des jambes cagneuses, des teints livides, sont pour certains l'idéal de la beauté, et la fraîcheur de la carnation, la finesse

et l'élégance des contours sont pour eux sans attraits. Qu'est-ce que ce système, car ce n'est qu'un système; jamais personne ne préférera une fleur fanée à une rose pleine de fraîcheur? Est-ce pour faire du nouveau? Hélas! la laideur n'est pas nouvelle, et la nature a tellement varié ses charmants types qu'elle multiplie et transforme sans cesse, que vraiment l'artiste a tort d'aller chercher ses modèles parmi les estropiés de la Cour des Miracles, ou dans les bas-fonds de la rue Mouffetard.

A chaque Exposition nous entendons crier à la décadence de l'art, et, chose étrange, ceux qui crient si fort n'ont pas d'éloges assez boursoufflés pour les œuvres qui affichent le plus de mépris pour les traditions du noble et du beau. Il en est de même de ceux qui se plaignent de l'absence d'idées, de pensées élevées, de poésie dans la majorité des compositions modernes, et qui ne s'attachent, ne s'intéressent dans leurs articles qu'aux petites toiles représentant *une Femme qui lit, une jeune Fille cousant*, etc. Qu'on apprécie le rendu des étoffes soyeuses, la finesse des détails, la vérité des accessoires, qualités qui distinguent ces petits bijoux; rien de plus juste; mais qu'on n'ait d'éloges que pour ces petites compositions, qu'on n'attire l'attention du public que sur elles, et qu'on les placent sur le même rang que la grande peinture, c'est un tort, c'est se montrer étranger à la pratique de l'art. Comment un peintre doué de la patience d'un Chinois, va, un microscope sur le nez, passer six mois sur une toile grande comme la main, pour y peindre *un Homme qui fume*, pendant qu'en trois mois, et sur une toile immense, un autre produit le magnifique drame d'Eylau ou de Jaffa, et vous mettrez ces deux talents sur la même ligne!... Mais il y a entre eux la même distance qui existe entre le véritable poète et l'homme qui fait des rimes; le premier a l'inspiration du génie, l'autre n'a que la patience de mesurer et d'assembler des mots. Nous savons qu'on peut faire un chef-d'œuvre sur une petite toile, comme sur un grand panneau, mais nous savons aussi, et tous ceux qui ont manié le pinceau et l'ébauchoir le savent comme nous, qu'il faut infiniment plus de science et de talent pour réussir une figure grande comme nature que pour en faire une haute comme le pouce. Lecteur, en voulez-vous une preuve? Adressez-vous à l'artiste qui réussit le mieux la peinture microscopique,

à M. Meissonnier, demandez-lui de vous peindre de grandeur naturelle, non une figure nue, ce serait trop demander, mais un de ces personnages qu'il fait si bien, *un Homme qui lit ;* offrez-lui de le payer ce qu'il voudra : il vous refusera, et il aura raison, car son pinceau n'est pas assez robuste pour une telle œuvre. Qui peut plus peut moins, mais qui ne peut que le moins ne peut pas le plus. C'est si vrai que nous voyons MM. Muller, Cabanel, Baudry, Gérôme, etc., produire de charmantes petites toiles où l'on retrouve toutes les qualités de leurs grandes compositions, et nous n'avons pas souvenir d'avoir jamais rencontré au Salon une grande toile exposée par un peintre microscopique.

Ne traitons donc pas si dédaigneusement les grandes toiles et les sujets historiques qui peuvent bien, pour certains esprits, paraître moins amusants que les petites toiles et les sujets familiers, mais qui ont demandé plus de savoir et plus de travail; n'oublions pas que la France a encore plus d'un fait glorieux à retracer, plus d'un monument à décorer, et que nous devons encourager ceux qui ont la foi assez ferme pour préférer aux succès plus faciles et plus productifs de la peinture de genre, les études sérieuses du grand art et les privations auxquelles elles condamnent pendant bien des années.

II

LE SALON D'HONNEUR

Un mot sur le livret de l'Exposition. — Le classement des ouvrages.
— Le Salon officiel. — Les tableaux de batailles. — Un critique
et les visiteurs du dimanche. — Les peintures de MM. Janet-
Lange, Meissonnier, de Neuville, H. Bellangé, Protais, Armand
Dumaresq, Banme, Hersent, Matout, Cazes, Schopin, Brune,
Jobbé Duval, frère Athanase, Magaud, Duveau, Masse, David,
Puvis de Chavannes, H......vre, Bin, Briguiboul, Gérôme,
Daubon, Bassel, Winterhalter, Hamelstein, Corot, Masure, Charles
Giraud, Navlet, Mélin et Hou...

Avant de parler des ouvrages exposés, disons un mot
du catalogue qui a été l'objet d'heureuses modifications et
additions. Nous en félicitons sincèrement messieurs les rédac-
teurs de ce volumineux livret qui ne compte pas moins de
614 pages. Comme pièces officielles et historiques, il donne
le compte rendu de la séance solennelle des récompenses
décernées à la suite de l'Exposition de 1863 ; — le nouveau
règlement pour l'exposition de 1864 ; — la décision ministé-
rielle insérée au *Moniteur* des 24 et 28 février 1864 ; — le

procès-verbal du dépouillement du scrutin pour l'élection du jury chargé de l'admission et des récompenses à l'Exposition de 1864; — la liste des artistes récompensés vivants au mois de janvier 1863; — enfin, un tableau résumant les opérations du jury de l'Exposition de 1864. Comme modification des anciens livrets, nous avons vu avec plaisir que les graveurs et les lithographes d'architecture ne sont plus cette année incorporés parmi les architectes, mais placés, comme nous le demandions (1), à la suite de leurs confrères les graveurs et les lithographes de figures. Pour la première fois aussi nous trouvons la date de la naissance et celle de la mort à la suite du nom de l'artiste décédé dans l'année et dont les œuvres figurent à l'Exposition. Ce livret est le plus complet et le mieux fait de tous ceux publiés par l'administration des Beaux-Arts; il contient les notices des 3,473 ouvrages exposés, tant admis que refusés.

On a conservé l'ordre alphabétique pour le classement des ouvrages; toutes les salles nous ont paru offrir de l'intérêt, si le Salon actuel ne renferme pas une ou deux de ces œuvres qui font sensation, ainsi que cela est arrivé de loin en loin, on y rencontrera néanmoins une grande somme de talent répandue dans les ouvrages exposés au palais des Champs-Elysées.

Nous nous arrêterons à la salle d'entrée, autrefois salon d'honneur ou salon officiel. Ce dernier titre peut toujours lui convenir, puisque, aujourd'hui encore, on y réunit les portraits des souverains, ceux des grands personnages et les plus importantes compositions historiques. Ceux qui n'aiment pas les tableaux de batailles, ou que nos gloires militaires offusquent, seront bien heureux, car il y en a très-peu cette année, et c'est à tort qu'un journal d'art écrit ce matin, à propos de l'ouverture de l'Exposition: « Une interminable queue, épouvantablement endimanchée, défilera pendant sept heures autour des tourniquets criards; les gros sous (2), jetés tout le

(1) Voir notre Revue du Salon de 1853, celles de 1855, de 1857 et 1861.

(2) *Ces gros sous* sont un luxe de critique, l'entrée de l'exposition des Beaux-Arts étant gratuite le dimanche. Notre confrère fait sans doute allusion à l'exposition de M. Martinet, au boulevard des Italiens, où, effectivement, le prix d'entrée est de 25 cent. le dimanche.

jour sur les tables de marbre de l'entrée, tressailliront joyeusement et lourdement comme des Auvergnats qui dansent la bourrée ; plus de vingt mille visiteurs y passeront, tous excessivement artistes, et qui ne viendront absolument que pour voir les tableaux de bataille où les soldats français sont couverts de lauriers. »

Si notre spirituel confrère avait eu l'honneur de servir son pays, s'il avait fait seulement une des deux campagnes de Crimée ou d'Italie, il ricanerait moins des *soldats français tout couverts de lauriers*; il saurait, d'une manière ineffaçable, que ces lauriers sont moins commodes à cueillir que les lilas de Romainville ; il ridiculiserait moins ces fils (non-dégénérés) de 89, qu'un sentiment national arrête devant les toiles retraçant les faits héroïques auxquels nous devons le respect des étrangers, la garantie de nos frontières et la sécurité de nos foyers ; il se moquerait moins de ces travailleurs de la semaine, qui profitent du dimanche pour venir, sans prétention, avec leur gros bon sens, admirer les productions artistiques, et jouir d'une distraction que notre confrère lui-même, tout rigoureux qu'il est, ne saurait blâmer. Il y a deux sentiments qu'heureusement les sarcasmes et l'esprit de parti n'ont pu parvenir encore à détruire en France : c'est l'amour de la patrie et l'amour de la famille. Espérons qu'ils n'y arriveront jamais!

Le premier tableau qu'on aperçoit en entrant est celui de M. Janet-Lange. Il a pour sujet le *Combat d'Altesco*, épisode de la guerre du Mexique.

« Le colonel Brincourt, dit la notice, à la tête des chasseurs d'Afrique, fait un grand détour, et tombe à l'improviste sur la cavalerie mexicaine qu'il met en déroute. 2,000 cavaliers tués ou blessés, un convoi ennemi pris, et la facilité de se procurer des approvisionnements considérables, furent le résultat de cette affaire. »

L'artiste a représenté ce brillant fait d'armes par deux cavaliers qui occupent presque toute la toile : un chasseur d'Afrique qui poursuit un lancier mexicain. Ce n'est donc qu'un épisode du combat d'Altesco, épisode lui-même de la guerre du Mexique. Cette composition n'eut-elle pas mieux convenu à un tableau de chevalet qu'à une toile de grande dimension qui demande une action plus développée ? Cette

observation n'enlève rien au mérite d'exécution de cette peinture; la verve du pinceau et la vigueur du coloris de ce peintre conviennent à l'entrain et au tumulte d'une bataille.

Au-dessous se trouve enfin ce tableau si inutilement attendu aux deux dernières Expositions : la *Bataille de Solférino*, par M. Meissonnier. Si le public s'attend à trouver sur cette petite toile une peinture fidèle de cette grande bataille à laquelle M. Meissonnier assistait comme attaché à la suite de l'état-major général, il sera bien désappointé. Il ne verra qu'un groupe de cavaliers occupant tout le premier plan et les trois quarts du cadre : d'abord, l'Empereur seul et en avant, puis, derrière lui, ses généraux, ensuite, sur une troisième ligne, les aides de camp, les officiers d'état-major, ayant à leur gauche M. Meissonnier à cheval, dont la silhouette, très-ressemblante, se détache sur le ciel. Quant à la bataille, on aperçoit là-bas, tout là-bas, là-bas, une toute petite tache blanche, c'est la tour de Solférino, aux environs de laquelle de petits points blancs, bleus, rouges et noirs, tiennent lieu d'Autrichiens et de Français se disputant la victoire. C'est une bataille que les dames peuvent regarder sans effroi, et même avec plaisir; elles n'y verront que des chevaux bien peints, de jolis portraits, entre autre, celui de l'Empereur, ressemblant et finement touché. Il y a cependant deux cadavres tout à fait sur le premier plan, mais ils sont tellement plats, tellement petits en comparaison des figures qui les entourent, qu'on est tenté de les considérer comme des vêtements, que dans leur précipitation à fuir, les Autrichiens ont abandonnés sur le terrain. Ce défaut de proportion entre les figures du premier plan de ce tableau, vient de ce que, travaillant au moyen de verres grossissant, M. Meissonnier ne peut pas juger, ne peut pas embrasser l'ensemble de sa composition; son œil ne voit qu'un morceau à la fois, morceau, il est vrai, étudié dans ses moindres détails, et c'est là surtout ce qui constitue le talent de M. Meissonnier.

Mais si les compositions de MM. Janet-Lange et Meissonnier ne donnent aucune idée d'une bataille, il n'en est pas de même de celle de M. de Neuville. Nous ne savons si cet artiste était à Magenta; mais il nous montre, avec une vérité qui le ferait croire, les chasseurs à pied de la garde et le 2ᵉ régiment de zouaves, lancés dans ce village et en délo-

geant l'ennemi, après un combat acharné, livré de rue en rue, de maison en maison. Cette peinture n'a rien d'officiel, elle présente le désordre réel de la guerre des rues, dont chacun de nous a conservé un douloureux souvenir ; elle nous montre les ravages terribles que fait dans nos rangs le feu d'un ennemi abrité, les efforts héroïques de nos soldats et le dévouement sublime des officiers pour enlever ce village transformé en centaines de forteresses. Oui, cette composition donne bien une idée de l'affaire glorieuse mais meurtrière de Magenta, et ce mérite peut bien excuser les tons un peu criards de certaines parties de ce tableau.

M. Protais a, cette année encore, deux épisodes de la vie militaire ; mais ils n'ont pas, comme les deux tableaux de cet artiste au dernier Salon, ce sentiment poétique qui a fait leur succès. De ces deux toiles qui représentent, l'une : le *Passage du Mincio;* l'autre : la *Fin de la Halte ;* nous préférons la dernière, qui est plus dans la manière de ce peintre.

Vive l'Empereur! tel est le titre d'un grand tableau de M. Armand-Dumaresq, autre peintre de scènes militaires, et auquel nous dirons, comme à M. Janet-Lange, que sa composition eut gagné à être exécutée sur une toile de chevalet, car il n'y a que deux personnages, un jeune soldat et un jeune tambour blessés, qui se soulèvent de terre pour saluer de leurs vivats l'Empereur qui passe assez loin d'eux.

M. Hippolyte Bellangé s'est inspiré de ce passage du *Mémorial de Sainte-Hélène*, relatif au *Retour de l'Ile d'Elbe* : « Dans une certaine vallée s'offrit le spectacle le plus touchant qu'on puisse imaginer : c'était la réunion d'un grand nombre de communes ayant avec elles leurs maires et leurs curés. Du milieu de cette foule se précipite aux pieds de l'Empereur un des plus beaux grenadiers de la garde, qui manquait depuis le débarquement et sur lequel on avait même conçu quelques doutes. Dans ses yeux roulaient de grosses larmes de joie ; il tenait dans ses bras un vieillard de 90 ans ; il le présentait à l'Empereur. C'était son père qu'il amenait au milieu de cette multitude. »

Cette composition est disposée avec le goût et le naturel qui distinguent les œuvres dues à l'habile pinceau de cet artiste.

Nous trouvons encore deux sujets militaires dans ce vaste alon : un *Épisode de la Retraite de Russie*, par M. Baume, et

le *Passage d'une Rivière* (campagne d'Italie), par M. Hersent. La couleur de ce dernier a de la fraîcheur, mais le dessin laisse à désirer pour l'ensemble ; il y a des bras et des jambes peu en rapport avec le reste du corps.

Cette salle renferme aussi quelques compositions religieuses : *La Présentation de la Vierge au Temple*, grande toile de M. Matout, où l'air circule bien, et dont les figures sont bien dessinées ; malheureusement, l'homme qui est debout, à droite, est dans la pose d'un maître d'armes ; *saint Mathieu, saint Jean*, deux pendantifs, peints à la cire, par M. Cazes, et destinés à l'église Notre-Dame de Clignancourt, sont traités à la manière bizantine sur fond or.

Peut-être M. Schopin n'a-t-il pas assez tenu compte du style de la chapelle de Saint-Saturnin, au palais de Fontainebleau pour laquelle il a peint deux grandes toiles d'un coloris brillant, et représentant *saint Saturnin refusant de sacrifier à Jupiter*, et *saint Saturnin dénoncé au proconsul par les prêtres de Jupiter*. Ces deux sujets sont bien composés ; il y a de jolies têtes, pleines d'expression. L'*Adoration des Mages*, est encore une jolie peinture de M. Brune, qui rappelle celle de Crayer, surtout le groupe de la *Vierge et de l'Enfant Jésus*.

Les deux peintures à cire de M. Jobbé-Duval n'ont pas la fraîcheur de ton de celles de Cazes, elles sont un peu noires, et le modelé un peu sec. Destinées à l'église Saint-Louis-en-l'Ile, ces deux toiles représentent : *saint François commençant à Thonon la conversion des protestants*, et *saint François, évêque de Genève, apportant des secours et des consolations à des malheureux réduits à la misère par la chute d'avalanches*. A côté de ces deux belles compositions, se trouve un grand tableau peint par le frère Athanase, des écoles chrétiennes ; nous ne pouvons qu'encourager les efforts qu'il fait en s'inspirant des grands maîtres, comme nous le montre le *saint Paul à Athènes*, qu'il a exposé, et l'engager pourtant à ne pas négliger l'étude de la nature. M. Magaud a exposé *saint Bernard prêchant la croisade à Vézelay*, et *Bossuet instruisant le Dauphin*. De ces deux tableaux, destinés à la décoration de la galerie historique du Cercle de Marseille, nous préférons le dernier ; la pose du Dauphin est simple, naïve, comme il convient à un enfant, il écoute bien ce que lui explique Bossuet. La *Messe en mer*, sur les côtes de Bretagne, en 1793, par M. Duveau,

est d'un effet de couleur en harmonie avec la nature du sujet, la scène bien comprise et les types bien choisis.

Le tableau de M. Masse, *une Matinée chez Barras*, est un sujet intéressant et traité avec goût. L'artiste nous montre là quelques personnages qui se sont illustrés sous la République. Peut-être la pose de Barras est-elle un peu théâtrale, un peu maniérée; celle du général Bonaparte, debout derrière Joséphine, est plus naturelle, et le caractère sévère du général est bien rendu. Cette peinture est coquette, d'une exécution un peu molle. Comme pendant à ce sujet, on a placé à côté une toile de M. David, représentant l'*Empereur Napoléon I^{er} visitant David dans son atelier, le 4 janvier* 1808. C'est l'œuvre d'un jeune artiste qui porte un beau nom, mais dont la faiblesse prouve qu'il a encore beaucoup à apprendre.

M. Hamon est toujours un peintre gracieux, agréable, mais qui manque de vérité dans son dessin et sa couleur; sa peinture est d'une charmante et aimable convention. Il a envoyé de Rome deux tableaux. Dans celui du grand salon, l'artiste a peint une toute jeune fille qui monte sur les feuilles inférieures d'une plante pour atteindre le haut de la tige, y saisir une fleur et boire la rosée déposée au fond de son calice. M. Hamon intitule cette composition : l'*Aurore*. Nous ne le chicanerons pas sur ce titre, nous ne demanderons pas s'il a voulu peindre l'Aurore, ou simplement une jeune fille, jolie et matinale qui vient boire la rosée du matin, c'est-à-dire de l'aurore, mais nous nous étonnerons que le poids de cette Aurore personnifiée, ou de cette jeune et matinale personne, ne fasse pas même fléchir la tige de la feuille sur laquelle elle est montée, et qui devrait être aplatie sous ses pieds. Une jeune fille a beau être très-légère, elle pèse toujours plus qu'une mouche. A part cette petite observation, l'idée de cette composition est poétique et la peinture est très-séduisante.

La couleur de M. Puvis de Chavannes est aussi une couleur de convention, née du système exagéré de l'école avortée de M. Ingres. Cette peinture incolore, peu séduisante, convient parfaitement à la décoration de certains salons, parce qu'elle imite les vieilles tapisseries et se marie aux tons sombres des boiseries. Mais si les œuvres de M. Puvis de Chavannes manquent de coloris et de modelé, ses composi-

tions ont toujours du style, les contours de ses figures une correction de dessin et une élégance remarquables. Telles sont les qualités que nous trouvons dans cette figure de femme qui personnifie l'*Automne*.

Pour être d'un ton plus prononcé, la couleur de M. Bin n'en est pas plus agréable ; elle tient des tons gris de M. Ingres et des tons rouges et lourds de M. Court. Dans son grand tableau d'*Atalante et Hippomène*, cet artiste a cherché surtout les qualités du dessin ; il est, en effet, savant et nature, mais d'un modelé un peu sec et un peu maigre.

Le plafond exposé par M. Faivre est une gracieuse composition, montrant des amours jouant à *Colin-Maillard* dans les les nuages. Ces petites figures sont très-jolies, bien modelées et d'une charmante couleur.

M. Briguiboul n'a pas été heureux cette année ; le sujet de son tableau n'est pas clairement tracé ; personne n'y reconnaîtra *Jubal enseignant la musique à ses enfants*, et la couleur manque de puissance. C'est une revanche à prendre au prochain Salon.

Le portrait en pied du Prince Impérial, par M. Winterhalter, est très-ressemblant, mais la pose n'est point réussie, il y a quelque chose de gêné dans le mouvement qui est désagréable. Mais rien de joli et de séduisant comme le portrait de l'Impératrice, vue de face, du même artiste. Cette charmante peinture est placée dans la galerie de droite.

M. Gérôme a un portrait de M. A. T., largement peint et dont les accessoires sont de vrais trompe l'œil. — Le portrait en pied du général Le Pic, est une bonne peinture de M. Basset. — M. Dauban a envoyé un beau portrait en pied de M. P., président de chambre au tribunal d'Angers ; la pose est grave, et la figure a le calme et la sévérité qui conviennent à un magistrat. — Enfin, le portrait de S. M. Georges 1er, roi des Hellènes, est une assez faible peinture de M. Hagelstein.

Deux intérieurs ont attiré notre attention dans ce grand Salon, l'un, de M. Charles Giraud, est une *Vue intérieure d'une salle du Musée de Cluny* ; toutes les curiosités que contient cette salle sont rendues avec une vérité parfaite, et l'artiste a su saisir au passage un rayon de soleil qui, en se jouant au milieu de ces reliques antiques, vient animer l'effet général du tableau. C'est peut-être ce qui manque à la *Vue*

intérieure de la galerie d'Apollon, au Louvre, très-bien et très-fidèlement rendue, du reste, par M. Navlet?

M. Corot n'est pas le paysagiste de notre prédilection, mais il a, cette année, une toile que nous trouvons charmante; elle est intitulée : *Souvenir de Morte-Fontaine*. C'est plus étudié, plus solide de ton, tout en ayant ce vaporeux qui charme dans la peinture de ce maître. Le paysage de M. Dupré, *Village dans l'Indre*, a les qualités et les défauts opposés des paysages de M. Corot; tout est minutieusement étudié, mais trop découpé; le coloris est chaud, mais les ombres manquent de transparence. Sous ce rapport, nous préférons la couleur du tableau de M. Masure, *Rochers au bord de la mer, à Nice*.

La Chasse au Cerf, par M. Mélin, est une grande toile qui rappelle les meilleures peintures des maîtres de ce genre. Les chiens du premier plan sont très-largement touchés, et l'effet général très harmonieux. Parmi les tableaux de fleurs placés dans ce Salon, citons, pour terminer cette première visite, celui de M. Robie, *Raisins et Nature morte*, d'un ton chaud et puissant.

III

Comment on fait de la critique d'art. — Plusieurs critiques. — Les peintres étrangers et ceux de France. — Les récompenses. — Les nudités au Salon de 1864. — Pétition des puritains. — Tableaux de MM. Meissonnier, Beaucé, Blaize Desgoffe, Justin Ouvrié, Mussard, Pluchard, Armand-Desmaresq, Decaen, Cabat, Paul Huet, Amaury Duval, Bouguereau, Bonnat, G. Boulanger, Cartellier, Chaplin, Mme Henriette Browne, MM. Biard, Bonnegrace, Brion, Jules Breton, Emile Breton, Baudit, Berchère, Bollel, Belly, Brest, Anastasi, Achenbach, Lepère, Clésinger, Bernier, Auguste Bouheur, Bellangé fils, Jules Cellier, Constantin.

Notre mission de critique ne doit pas se borner à un examen consciencieux des ouvrages exposés au Salon de 1864, nous avons encore, nous avons surtout le devoir de réfuter les fausses doctrines, de repousser le dénigrement des œuvres contemporaines, de défendre l'artiste contre les attaques injustes, contre les critiques passionnées d'écrivains étrangers aux arts, échos obligés de celui qui, chaque matin, leur sert de pilote à travers les salles de l'Exposition. Rien de curieux comme l'analyse des différentes critiques du Salon. C'est alors qu'on voit les subits changements d'opinion de l'écrivain qui loue aujourd'hui ce qu'il blâmait hier, et cela

parce qu'au lieu de M. X, classique, c'est M. Z, réaliste, qui l'a accompagné à l'Exposition. Mais, dira-t-on, comment un journal peut-il confier la critique d'art à une personne qui y est étrangère? Rien de plus ordinaire, pourtant. Un jeune homme sort du lycée, il recherche la publicité; mais n'ayant pas assez d'imagination, n'étant pas poète, ne pouvant aborder ni le théâtre, ni le roman, il se met à écrire sur les Beaux-Arts. Il n'a jamais tenu un crayon... Qu'est-ce que ça fait? N'a-t-il pas fréquenté les brasseries, fait la connaissance de quelques artistes? Cela suffit à son éducation artistique, et de même qu'en politique il faut faire de l'opposition pour paraître un bon patriote, de même notre jeune aristarque éreinte tout à l'Exposition pour faire croire qu'il s'y connaît. En voici quelques exemples que nous tirons de journaux d'art :

« Bref, dit un de nos confrères en terminant son préambule, c'est une triste Exposition que celle de 1864. Le niveau de l'art semble tendre à baisser d'une façon déplorable. »

Voulez-vous apprécier les connaissances artistiques de l'écrivain qui vient de condamner si sévèrement l'Exposition? lisez ces quelques jugements qu'il porte sur les œuvres d'artistes justement estimés :

« M. Amaury-Duval n'est pas beaucoup plus heureux avec son *Etude d'Enfant* qu'il ne l'a été l'année dernière avec sa *Vénus*.

» M. Balleroy donne une *Chasse au Sanglier en Espagne*. Oh! oh! passons.

» M. de Curzon : la *Vendange à Procida* (tiré de la *Graziella*, de Lamartine). C'est gentil, quoique un peu apprêté.

» Quelqu'un a qualifié de *Retour des Canaries* le portrait, par M. J. Goupil, d'une dame habillée de jaune-serin. »

Ainsi de suite pour chaque artiste. Ayez donc quelque talent pour être traité avec ce sans-gêne, et comme le public doit être bien édifié sur les qualités et les défauts d'ouvrages examinés avec une telle science!

Un second arrive au grand salon carré avec son ami, l'*illustre* P. (c'est l'expression consacrée qui précède toujours le nom de notre camarade d'atelier), lui montre les deux grandes toiles de M. Schopin (1757, 1758). L'illustre P., les mains dans les goussets de son pantalon et le buste renversé en arrière lui répond de sa voix fêlée : « Mon cher, c'est du

Tony Johannot agrandi ou plutôt délayé outre mesure; deux miettes de sucre dans deux carafes d'eau claire. »

Cela est sans doute très-spirituel, très-amusant; avec de ces pointes-là un écrivain est toujours sûr d'amuser son lecteur. Mais au dépens de qui? Au dépens des labeurs et du talent d'artistes estimés. Comment, vous, artiste littérateur, vous n'hésitez pas, pour un succès éphémère, à bafouer du même coup deux peintres distingués, dont les qualités et les défauts n'ont aucune similitude! A défaut de bonnes raisons à donner, ne vaudrait-il pas mieux se taire que de porter injustement atteinte à des réputations méritées?

Un troisième s'exprime encore avec moins de retenue sur les deux tableaux de M. Meissonnier : « Sous un immense cheval très-bien dessiné, monté par un Mexicain gigantesque, belle toile de M. Janet-Lange, se trouve la microscopique toile de M. Meissonnier, représentant, à ce que dit le livret, la *Bataille de Solférino*. C'est une jolie photographie coloriée. L'autre toile, *la Retraite de 1814*, étude photographique, encore admirablement réussie. »

Ceci est trop fort. Nous avons dit franchement ce que nous pensions du *Solférino* de M. Meissonnier, nous l'avons dit peut-être avec sévérité, pour donner à réfléchir aux extravagants adulateurs de ce maître. Nous ne supportons le fanatisme en rien, et nous repoussons avec une égale énergie l'abaissement auquel on voudrait faire descendre, dans l'opinion publique, le talent spécial et sans rivaux de M. Meissonnier. Si, tout en appréciant les qualités de son tableau de *Solférino*, nous avons fait de graves reproches que nous croyons fondés, on verra plus loin que nous n'avons que des louanges à adresser à l'auteur pour son autre composition, la *Retraite de 1814*. Jamais le talent de M. Meissonnier ne s'était montré aussi grand, aussi complet, et nous avons trop l'habitude de dire toute notre pensée pour ne pas avouer que nous ne le supposions pas capable d'une telle élévation.

Un autre prend un ton plus doctoral; il crie à la décadence, parce qu'il n'y a plus un maître qui fasse école, c'est-à-dire un peintre dont tous les artistes imitent le dessin et la couleur.

C'est vrai. Mais est-ce un mal que chaque artiste se soit fait une manière qui atteste son originalité? Pendant trop

longtemps les élèves ont été les par trop serviles imitateurs de leurs maîtres. Nous nous rappelons avoir encore retrouvé de nombreux imitateurs du peintre David au Salon de 1831, et d'y avoir remarqué que tous les paysages semblaient peints par la même main, par Bertin ou Boisselier. Alors la nature n'était pas vue telle qu'elle est ; elle était arrangée à la volonté du professeur. C'est cette monotonie de formes, de coloris et de sujets qui a fait pousser ce cri : *Qui nous délivrera des Grecs et des Romains !* et amené l'esprit d'indépendance qui existe toujours, car MM. Ingres et Delacroix ont pu avoir des élèves, mais ils n'ont point fait école, c'est-à-dire qu'ils n'ont point d'imitateurs. En effet, en parcourant l'Exposition, personne ne dira : Voilà un tableau de l'école de Ingres ou de l'école de Delacroix. Aujourd'hui, chaque artiste a son originalité d'exécution ; la couleur de M. Cabanel ne ressemble pas à celle de M. Muller; le dessin de M. Baudry, à celui de M. Gérôme; les animaux de M. Troyon, à ceux de M. Brascassat; les paysages de M. Daubigny, à ceux de M. Rousseau, etc., etc. Ce sera, à notre avis, la gloire de notre époque que cette indépendance de talents aussi nombreux que variés, quoi qu'en disent quelques-uns de nos confrères de la grande et de la petite presses.

Un de ces derniers n'hésite pas cependant à donner la palme aux peintres étrangers, dont les tableaux figurent à côté de ceux des artistes français, qu'il traite assez cavalièrement, comme on va le voir :

« Il n'y a pas, cette année, de *toiles à effet*. Le nombre des portraits est considérable; celui des paysages l'est également, ou plutôt des études. Les tableaux de genre se comptent par centaines ; mais il faut reconnaître que *les travaux des Allemands et des Belges*, auxquels on a donné une large hospitalité, *l'emportent* souvent sur les nôtres sous le rapport de la composition, de l'exécution dans les détails. Les sujets des *tableaux français sont pour la plupart d'une vulgarité désespérante.* »

Mais heureusement, le jury des récompenses vient déjà de donner un démenti à l'assertion de notre *impartial* confrère ; pourtant, il le sait, notre courtoisie est toujours disposée à favoriser les étrangers, bien que, chez eux, il n'en soit jamais de même à notre égard. Sur les quarante peintres mé

daillés, cette année, nous comptons trente-quatre Français, deux Allemands, deux Italiens et un Hollandais ; en sculpture, il y a treize Français, un Belge et un Prussien ; en architecture, tous sont Français ; en gravure, six sont Français, un Danois et un Allemand Mais pour savoir au juste à quoi nous en tenir sur le mérite relatif des maîtres français et étrangers qui ont exposé, nous mettrons bientôt en parallèle les meilleurs tableaux de genre du Salon, et le lecteur pourra juger par ses yeux si réellement, comme l'affirme notre confrère, les peintures allemandes et belges l'emportent sur les nôtres.

Enfin, pour en finir avec les attaques dont le Salon de 1864 est l'objet, disons qu'on lui reproche de contenir trop de figures nues. Vous le voyez, cher lecteur, nous devenons Anglais, nous tournons à la pruderie, à l'hypocrisie. C'est comme un mot d'ordre donné, et, bien avant l'ouverture de l'Exposition, la presse parlait des nudités du prochain Salon. Nous ne serions pas étonné qu'une pétition fût adressée à l'administration des Beaux-Arts par les petits saints de l'époque pour lui demander de faire mettre un pantalon à l'*Amour grec* et un caleçon à la *Vénus de Médicis*, et peut-être la pudeur de ces nouveaux puritains ira-t-elle jusqu'à faire habiller le Christ, qui n'a pour tout vêtement qu'une ceinture large comme la main? Mais qui vous force à vous arrêter devant les figures nues, et, nouveaux tartufes, pourquoi ne vous voilez-vous pas la face avec votre mouchoir?

Qu'on condamne les nudités indécentes comme celles du tableau que l'administration s'est vue obligée de refuser à M. Courbet, ou comme celui de M. Manet, représentant une dame entièrement nue, se promenant dans la campagne avec deux messieurs en habits noirs et en pantalons blancs, c'est justice, et nous sommes les premiers à y applaudir. Mais vouloir mettre à l'index les figures nues des sujets tirés de la mythologie et de l'histoire ancienne, proscrire l'étude du corps humain, ce chef-d'œuvre du Créateur, c'est proclamer qu'on est dépourvu de tout sentiment artistique, c'est faire preuve d'idiotisme.

Laissons ces faux-bonshommes se scandaliser des chefs-d'œuvre anciens et modernes, et parcourons dans leur ordre de distribution les salles de l'Exposition en y examinant sans

parti-pris tout ce qui offre un véritable intérêt ; nous n'avons d'antipathie pour aucun genre, pour aucune école ; nous aimons tout ce qui est beau dans les arts et dans la nature.

Arrêtons-nous d'abord à cette nouvelle toile de M. Meissonnier qui ne figure pas au livret. Celle-ci est un vrai drame. Il faut avoir beaucoup observé la nature, l'avoir surtout beaucoup étudiée pour se rendre compte des difficultés, que M. Meissonnier a surmontées pour obtenir des effets sans lumière et sans ombres, avec les simples reflets d'un ciel gris et d'un terrain couverts de sillons remplis de neige. C'est la *Retraite de* 1814. Napoléon à cheval, en avant de son état-major, suit une route défoncée par les fourgons de l'armée, laquelle forme une longue et silencieuse colonne à la gauche du grand capitaine. La tête de Napoléon est très belle, l'expression est ferme, résolue, réfléchie. Le cheval blanc qu'il monte marche réellement ; la cuisse droite est rendue avec une science, une vérité incroyables. Au premier rang de ce nombreux état-major, on reconnaît Ney, Drouot, natures vigoureuses que la fatigue et la rigueur du climat n'ont pu abattre, et derrière eux, Berthier, qui dort en selle, accablé par la fatigue. Tout est étudié avec scrupule dans ce petit tableau destiné sans doute à faire pendant à la bataille de Solférino, dont nous avons parlé au chapitre précédent. Il est fâcheux que ce tableau de la *Retraite de* 1814 n'ait pas été exposé au moment où le jury des récompenses dressait sa liste, car M. Meissonnier eut pu obtenir la médaille d'honneur qui n'a été accordée à aucune peinture.

Puisque nous sommes rentrés dans le Salon d'honneur, ne le quittons pas sans avoir jeté un coup d'œil sur quelques toiles auxquelles nous n'avons pu nous arrêter le jour de l'ouverture de l'Exposition. Tout près du chef-d'œuvre de M. Meissonnier se trouve un tableau de M. Beaucé, qui est en ce moment au quartier général de Mexico. Cette étude, d'un ton chaud et harmonieux, représente des *Soldaderas de la bande du partisan Chavez*; elle donne une idée exacte des mœurs et du costume pittoresque de ce pays.

Au côté opposé, voici deux excellentes toiles de MM. Blaize Desgoffe et Justin Ouvrié. Jusqu'à présent, M. B. Desgoffe n'avait peint, avec une perfection inimitable, que les bijoux et les objets en matière précieuse; cette année, il a abordé *Bijoux*

et fruits avec le même talent. Cependant l'extrême netteté de son pinceau semble mieux convenir aux matières dures ; ses cerises, ses groseilles, paraissent être des imitations de fruits faits en verre; on ne retrouve pas assez cette fleur qui couvre les prunes et les raisins à leur maturité, et que le moindre toucher enlève. La *Vue du Château de Villepinte* (Seine-et-Oise), de M. Justin Ouvrié, est un petit bijou digne des bijoux de M. Desgoffe; jamais son pinceau n'a été plus délicat, plus harmonieux.

M. Mussard n'a qu'une toile qui n'a pas plus de dix centimètres carrés, sur laquelle il a peint le *Portrait de Mme la princesse de Bacciochi*. L'artiste a bien saisi le type des Bonaparte; ce profil est d'un beau caractère, plein d'énergie et de noblesse; il est finement modelé.

Le grand portrait en pied exposé par M. Henri Pluchard est celui du général comte de Brancion, commandant l'Hôtel impérial des Invalides. Il est ressemblant, solide de tons et largement peint.

Deux artistes ont représenté le Prince impérial à la promenade : ce sont MM. Decaen et Armand-Dumaresq. Le tableau de ce dernier est mieux réussi que celui du même artiste dont nous avons parlé au premier chapitre. La composition de M. Decaen a plus de verve. *Le Prince impérial sort de Bagatelle, escorté par les spahis*, qui font une fantasia pleine de mouvement et de gaîté.

Citons encore dans ce Salon d'honneur une bonne peinture de M. Paul Huet, la *Porte de la route d'Uriage*, à Vizille, toile pleine de fraîcheur, et un grand paysage de M. Cabat, qui nous paraît un peu noir, un peu dur sur les premiers plans; c'est un *Souvenir du lac de Némi*.

En entrant dans la salle A, nous nous trouvons en face d'une peinture de M. Amaury-Duval. Nous n'avons jamais aimé sa couleur, parce que, pour nous, elle manque de chaleur et de puissance, mais nous avons toujours rendu justice à son talent de dessinateur. Son *Etude d'enfant* est une jeune fille d'un dessin très correct, très élégant, d'un modèle très fin, mais un peu sec.

Un peu plus loin, M. Bouguereau a exposé deux tableaux, une *Baigneuse* et le *Sommeil*. Ce dernier a un charme de couleur supérieur aux toiles que nous avions vues de cet artiste.

Cette Italienne, sur les genoux de laquelle dort un jeune enfant, est vraiment belle. Nous connaissons le modèle dont M. Bouguereau s'est servi ; il en a tiré un excellent parti. L'enfant est largement peint, grassement modelé à la manière de Murillo que cette composition rappelle par la fraîcheur et l'harmonie du coloris. Allons, nous ne sommes pas si pauvres en peintres d'histoire, qu'on veut bien le dire; il ne s'agit que de les employer, de surexciter leur talent au lieu de les décourager en les dénigrant.

Ce sera un honneur pour M. Chaplin d'avoir été le professeur d'une artiste d'un talent aussi vrai, aussi sérieux, aussi charmant que celui de Mme Henriette Browne. Au dernier Salon, elle était la première pour la gravure à l'eau forte, cette année elle est au premier rang des peintres de portraits. L'*Enfant turque* est une ravissante jeune fille qui rappelle les traits et la physionomie de cette jolie Pasqua-Maria, petit modèle italien, recherché de tous les artistes. Cette étude est parfaite de vérité, de sentiment, de modelé et de couleur. Mme Browne a sa manière à elle, étrangère à tout système ; elle cherche le beau dans la nature, quant à la forme et au coloris, sans se préoccuper des théories de celui-ci ou de celui-là. Aussi, sa peinture sera goûtée dans tous les temps comme elle l'est, avec raison, en ce moment. Son portrait de Mlle E. W., jeune et jolie blonde, est délicieux de simplicité et de candeur; il faut le comparer à ceux qui l'entourent pour bien juger de la supériorité du talent de Mme Henriette Browne.

Dans la même salle, nous apercevons un tableau d'un ton criard, représentant un *Episode de la fête de l'Etre suprême le 20 prairial 1794*, et signé d'un nom populaire, M. Biard. L'intention de l'auteur ne se devine pas. Voici ce que dit le livret : « Dirai-je *quels reproches les animaux firent aux hommes*
» ce jour-là ! Quand les douze bœufs qui promenaient je ne
» sais quelle déesse dont Robespierre suivait le char, appro-
» chèrent de cette place imprégnée de *meurtre*, bien qu'elle
» eut été lavée, bien qu'elle fut recouverte d'un sable fin
» et épais, ils s'arrêtèrent *paralysés d'horreur*, et ce ne fut qu'à
» coups d'aiguillons qu'on les força de passer outre. »

(*Souvenirs d'un sexagénaire*, par A. V. Arnaud).

Nous n'aimons le fanatisme nul part, nous avons beau regarder le tableau de M. Biard, nous n'y voyons pas *quels re-*

proches les animaux font aux hommes; il y a là des bœufs que leurs conducteurs aiguillonnent pour les faire marcher comme cela arrive trop souvent à nos cultivateurs, mais rien ne nous dit dans ce tableau que ces bœufs sont *paralysés d'horreur*. Si M. Biard veut être compris, nous l'engageons à écrire cette notice d'un sexagénaire sur la bordure de sa toile. Cet artiste n'est pas heureux cette fois; il a encore un *Portrait de Miss T...*, en robe blanche, d'un ton bien cru, bien blafard.

Quelle différence de coloris avec celui placé en face, le *Portrait de M. Havin*, peint par M. Bonnegrace. Très ressemblant, la peinture de cette tête est aussi vigoureuse que le modelé des chairs en est consciencieusement étudié.

Voici encore un excellent coloriste dans une autre gamme, M. Bonnat. Comme ce jeune mendiant qui tend la main, est bien campé ! on croit l'entendre nasiller : *Mezzo bajocco, Excellenza !* Et quelle finesse de ton et de modelé dans ces *Pèlerins aux pieds de la statue de saint Pierre dans l'église de Saint Pierre de Rome !*

M. Gustave Boulanger a deux petites toiles traitées à la manière de Gérome, tout y est étudié, fini avec un soin si extrême que cet excès donne un peu de sécheresse à l'exécution. Néanmoins ce sont deux jolis tableaux. *La Cella frigidaria* contient des détails charmants, les nus sont d'un dessin élégant et le sentiment de cette femme, debout dans le bain, est rendu avec vérité et avec tact. Nous retrouvons les mêmes qualités de dessin et de sentiment dans les *Cavaliers sahariens* en embuscade ou en observation derrière un mouvement de terrain.

Nous l'avons dit récemment, qui peut plus peut moins, mais qui ne peut que le moins ne peut pas le plus : le peintre de tableaux microscopiques n'abordera jamais la grande peinture, mais le peintre d'histoire réussira tout aussi bien une petite toile qu'un tableau de grande dimension. M. Cartellier nous en fournit la preuve dans la toile de chevalet qu'il a exposée, cette année, représentant *Daphnis et Chloé*. C'est le premier petit tableau que nous ayons de cet artiste qui, d'ordinaire, envoyait de grandes pages historiques. Du reste, on le voit, ces petites figures sont touchées largement, franchement, en artiste habitué à voir les choses en grand. Aussi cette peinture n'a rien de la sécheresse du miniaturiste, tout en

étant suffisamment finie. Les deux figures sont heureusement groupées, la petite femme est jolie et dans le sentiment antique, sans cesser d'être nature. Mais c'est surtout dans le *Portrait du docteur Lucien C...*, qu'on retrouve les qualités du talent consciencieux de M. Cartellier. Ce portrait est très-ressemblant, nous avons reconnu de suite un des médecins de l'Empereur que nous avons eu l'occasion de rencontrer aux Tuileries.

Tout le monde n'aime pas la peinture de M. Chaplin quoique tout le monde s'y arrête, comme tout le monde boit le Champagne en prétendant que ce n'est qu'un vin de dame. M. Chaplin sera pourtant pour l'art contemporain ce que Boucher a été pour son époque, avec cette différence que Boucher a entraîné tous les artistes de son temps tandis que de nos jours la peinture de M. Chaplin est tout simplement une des mille manières d'interpréter la nature, aimée des uns, condamnée des autres, et imitée par quelques jeunes artistes seulement qui ont été séduits comme le visiteur qui contemple les deux tableaux de cet artiste, les *Tourterelles* et les *Bulles de savon*. Dans ce dernier, la tête et le cou de la jeune fille ont des qualités de coloris dignes de la palette de Greuze.

Si le talent de M. Biard semble décliner avec l'âge, celui de M. Brion paraît être dans toute sa vigueur. *La Quête au Loup* (souvenir d'Espagne), est d'une fermeté, d'une richesse de tons que son pinceau n'avait pas encore obtenus, et personne ne croirait que cet autre tableau plus sobre, plus sévère de couleur, *la Fin du Déluge*, est du même peintre : on le prendrait pour une composition de Flandrin. De la peinture de M. Brion à celle de M. Jules Breton la transition est facile, ce sont deux amants de la nature, deux réalistes dans la bonne et poétique acception du mot. Leurs compositions simples, naturelles, font toujours rêver. Témoin cette jolie paysanne, dont le regard mélancolique s'égare dans le vaste champ de la rêverie amoureuse, tout en gardant ses dindons. Ces effets de crépuscule que M. Jules Breton rend si bien, conviennent à merveille au sentiment de ce genre de composition. A côté de sa *Gardeuse de dindons*, M. Jules Breton a une autre toile, *Les Vendanges à Château-Lagrange* (St-Julien, Médoc), composition plus mouvementée où les personnages sont groupés avec un naturel qui prouve que l'artiste les a saisis sur place.

Son frère, M. Emile Breton, a deux bons paysages, un *Soleil couchant* et *Un ouragan*, ce dernier nous a surtout frappé ; ces arbres sont si bien secoués par les rafales qu'on croit entendre craquer les branches qui se heurtent et se brisent les unes contre les autres.

M. Baudit est encore un réaliste comme nous les aimons. Dans son paysage, *Bords d'un étang* (Berry), le coloris est brillant, les eaux de l'étang reflètent l'azur d'un ciel brûlant. Au contraire dans le second paysage, *Le soir*, celui que nous préférons, on voit s'élever les vapeurs de la nuit, et M. Baudit a retrouvé les effets qu'il aime à reproduire et qu'il réussit toujours.

L'Orient est toujours exploré par nos paysagistes : M. Berchère nous montre les plaines de la Nubie inférieure au moment du crépuscule ; les Bédouins qui gardent les troupeaux sont couchés, enveloppés de leurs manteaux, auprès d'un feu de broussailles ; le soleil a quitté l'horizon et, vers le ciel encore empourpré, s'élève déjà la fraîche brume du soir. La solitude du second tableau est affreuse, c'est une vallée de la presqu'île du Sinaï (Arabie) *Après le Simoun*, où l'on aperçoit au milieu des sables amoncelés, le cadavre d'un chameau que des vautours commencent à déchirer, et celui d'un arabe, autour duquel une bande de vautours semble tenir conseil avant d'oser attaquer ce cadavre recouvert de son burnous noir comme d'un linceul. Rien de plus impressionnant que cette scène peinte avec un talent qui a valu une médaille à son auteur. Le Jury a aussi récompensé d'une médaille *Les Bords du Bosphore à Beïcos* (Asie-Mineure), peint par M. Brest. Toute la partie qui est dans le clair obscur est d'une transparence qui fait pressentir l'éclat de la lumière et l'élévation de la chaleur du ciel de l'Orient ; les eaux sont également bien réussies. Avec MM. Bellel et Belly nous sommes en Egypte. Le premier a représenté dans un paysage d'une aridité désolante : *Joseph emmené en captivité ;* dans le second des *Fellahs hâlant une Dabeik* (Egypte) ; en regardant ces deux peintures, on étouffe pour ces malheureux qui travaillent dans cette atmosphère en feu. Les figures du paysage de M. Bellel sont d'un dessin très vague ; celles de M. Belly au contraire sont très étudiées.

Mais revenons à des sites plus riants. M. Anastasi nous

conduit sur la terrasse de la *Villa Pamphili à Rome*, d'où l'on jouit de la plus magnifique perspective, avec le dôme de Saint-Pierre au fond. Ce petit tableau, d'une couleur charmante, en donne une idée, comme la *Messe dans la Campagne de Rome*, par M. Achenbach de Dusseldorf, donne une preuve de la richesse des moissons sous ce beau ciel de l'Italie, que l'imagination de M. Clésinger lui montre sous un aspect plus sévère, plus imposant. Deux de nos confrères, sculpteurs, se sont distingués, cette année, par leurs peintures; ce sont MM. Clésinger et Le Père. Ce dernier, dont nous parlerons plus tard, a obtenu une médaille, et si M. Clésinger n'était pas hors de concours, il en aurait reçu une également pour ses deux paysages des *Bords du Tibre*, campagne de Rome, qui sont vraiment très-remarquables.

Nous rentrons en France avec M. Bernier, qui a reproduit avec talent deux vues du Finistère : la *Grève de Guisseny*, site très-pittoresque, et l'*Embouchure de l'Elorn*, avec ses eaux houleuses et son ciel brumeux. Dans cette dernière toile, le ciel et les eaux sont peints de main de maître. Presqu'en face de ces paysages se trouve le *Retour de la Foire*, autre paysage avec animaux, par M. Auguste Bonheur, qui occupe aujourd'hui le premier rang dans ce genre de peinture, en compagnie de sa sœur, Mlle Rosa Bonheur, qui semble bouder nos expositions depuis qu'elle a conquis tous ses grades et qu'elle n'a plus de récompense à recevoir. Espérons que ce n'est là qu'un caprice, et qu'à la prochaine Exposition nous pourrons de nouveau rendre hommage au talent de la célèbre artiste. Dans cette nouvelle œuvre de M. Auguste Bonheur, sa couleur a peut-être un peu trop de vigueur et de fermeté, ce qui donne à certaines parties quelque chose de dur et de noir que n'avaient pas ses tableaux de l'année passée. Mais la laine des moutons est peinte à faire illusion.

M. Bellangé fils ne se borne pas à suivre les traditions de son père. Indépendamment d'une composition militaire pleine d'intérêt, *un Soir de Bataille* de la campagne d'Italie, ce jeune artiste a encore exposé *un Intérieur d'Atelier*, fort bien peint, celui de son père, sans doute, car nous le voyons occupé à feuilleter un de ses cartons. Tous ces objets de curiosité, ces chinoiseries, que, depuis 1830, on se croit obligé d'avoir dans un atelier, sont rendus sans nuire à l'effet général. En fait de

chinoiseries, nous apercevons un vase du Japon, trompe l'œil peint par M. Jules Cellier, dans son tableau de *Nature morte*, où nous trouvons aussi un faisan et autres pièces de gibier bien rendues, à l'exception du lièvre qui nous satisfait moins. La couleur de l'*Étude de Fruits*, de M. Constantin, est plus chaleureuse, la composition plus vaste, c'est une grande toile. Cet assemblage de fruits et d'objets précieux est groupé avec goût, tout cela est étudié avec conscience.

Voilà, ce nous semble, un assez bon nombre d'œuvres remarquables prises au passage dans les quatre premières salles de l'Exposition, sans les ouvrages non moins excellents qui ont pu échapper à notre attention et sur lesquels nous n'hésiterons pas à revenir, car si nous ne pouvons faire beaucoup de phrases sur chaque peinture, nous tenons du moins à donner l'idée la plus complète possible du Salon de 1864. Les cinquante et quelques tableaux mentionnés aujourd'hui suffisent déjà pour prouver qu'une Exposition qui renferme des toiles comme celles de MM. Meissonnier, Bouguereau, Bonnat, Henriette Browne, G. Boulanger, Brion, Bonheur, J. Breton, B. Desgoffe, Justin Ouvrié, etc., n'est pas si dépourvue d'intérêt que nos confrères de la presse veulent bien le dire; que le pays qui produit des œuvres de cette valeur n'est pas tout à fait descendu à cet état de décadence artistique dont on nous menace depuis trente ans; qu'enfin les étrangers que nos confrères vantent si fort et que leur patriotisme voudrait placer au-dessus des peintres français, ne brillent pas dans ces quatre salles au point d'éclipser l'éclat de notre peinture. Mais nous n'avons encore parcouru qu'un quart de l'Exposition de la salle A à la salle C, et nous devons encore attendre pour nous prononcer définitivement que nous ayons examiné toutes les salles de l'Exposition.

IV

Encore la critique. — Opinion de M. Théophile Gauthier. — Tableaux de MM. Hébert, Eugène Giraud, Victor Giraud, Charles Giraud, Dubufe, Pierre Dupuis, Eugène Faure, Gérôme, de Jonghe, Glaize père, Glaize fils, Hillemacher, Hoff, Fichel, Duverger, Théodore Delamarre, Geffroy, Droz, d'Haussy, Français, Hanoteau, Dutilleux, Fromentin, Karl Girardet, Gudin, Eschke, Etex, Comte, Huysmans, Guillon, Clère, Housez, Caraud, Guillemin, Berthon, Foulongne, Dupuis, Mme Selim, MM. Dargent, de Cock, Harpignies, Huber.

Les attaques contre l'art contemporain continuent. Voici comment un de nos confrères de la presse artistique commence sa revue du Salon de 1864 :

» Ce qui caractérise à nos yeux le Salon de 1864, *comme aussi celui des dernières années, c'est l'invasion toujours grandissante du médiocre. Le médiocre est partout, il pullule, il est roi, il s'étale avec toute l'insolence d'un sot et d'un parvenu.*»

Voilà le Salon de 1864, et ceux des années précédentes jugés et condamnés du même coup; voilà les lecteurs de ladite feuille, tant en France qu'à l'étranger, prévenus de ne pas se déranger pour visiter une exposition où le *médiocre est roi*. Ça ne laisse pas que d'être très-honorable pour les exposants et pour notre pays.

Déjà, dans la *Revue artistique des* 1ᵉʳ *et* 15 *mai*, nous avons fait justice de ces jugements d'écrivains qui déclarent eux-mêmes être étrangers aux arts, et nous sommes heureux de trouver un puissant auxiliaire dans le *Moniteur du* 18 *mai*, où M. Théophile Gauthier exprime une opinion conforme à la nôtre :

«Nous ne commencerons pas notre Salon par les lamentations ordinaires sur la décadence de l'art. Non-seulement l'art n'est pas en décadence, mais il progresse, et, on peut le dire hardiment, jamais en France on n'a fait de meilleure peinture. Si les chefs-d'œuvre du passé se trouvent à Rome, c'est à Paris que se rencontrent les œuvres du présent, œuvres d'une valeur considérable, auxquelles il ne manque guère que la consécration des siècles, qu'elles ne sauraient avoir encore, on en conviendra. On arguera peut-être de l'absence ou du moins du petit nombre de grandes toiles *historiques* pour crier à l'envahissement du genre; mais il n'est pas malaisé de répondre à cette objection. Les églises, les palais, les monuments publics décorés sur place, contiennent d'importantes peintures murales, de vastes compositions religieuses historiques ou allégoriques, où sont réunies toutes les qualités désirables d'invention, de style, de dessin et de couleur. Il n'y a donc, en quelque sorte, au Salon, que les tableaux de chevalet, puisqu'on ne peut enlever aux parois des chapelles et des monuments leur robe éclatante de peinture; l'art sérieux existe toujours et est pratiqué dans les conditions les plus favorables.

» S'il n'existe plus d'écoles tranchées ni de camps rivaux, si dans l'Exposition on ne saisit plus comme autrefois les influences de deux systèmes opposés, on sent qu'à défaut de maîtres d'une autorité impérieuse, la nature a été consultée respectueusement et qu'on a suivi les bons conseils. Les individualités se dessinent plus nettement qu'elles ne l'ont jamais fait, et chacun, d'après ses aptitudes et son tempérament, se délimite un domaine qu'il cultive avec une assiduité intelligente. La moyenne du talent s'est tellement élevée, qu'il devient extrêmement difficile de dépasser le niveau, ne fût-ce que de la tête. Quelqu'un d'un peu plus fort que tout le monde aujourd'hui serait un maître à opposer aux illustres de tous les temps. »

Le lecteur se souvient aussi comment, dans notre numéro du 15 mai, nous avons fustigé ces prétendus petits-saints dont la fausse pudeur était scandalisée par les nus des figures peintes ou modelées. Eh bien, sur ce point encore, M. Théophile Gautier, d'accord avec notre manière de voir, écrit dans le *Moniteur du 20 mai* :

» Un bon symptôme à signaler dans le Salon de 1864, c'est que, malgré la prédominance du genre et la rareté des tableaux d'histoire proprement dits, le nu n'y est cependant pas abandonné, et le nu est pour la peinture ce que le contrepoint est pour la musique, le fondement de la vraie science. L'étude de la forme humaine, absolue et dégagée de tout costume et de toute mode transitoires, est seule capable de produire des artistes complets. Là est le vrai, le beau, l'éternel. L'imagination en quête d'idéal ne saurait aller plus loin. L'homme ne peut donner à son rêve un figure plus parfaite que la sienne. Aussi c'est à rendre cette forme modelée à son image par le Créateur que doivent tendre les efforts et les ambitions de l'art sérieux. Le nu implique la draperie, qui l'accompagne comme la basse accompagne le chant. C'est le vêtement abstrait et que rien ne particularise. La draperie obéit au corps dont elle suit les contours, voilant et dévoilant à propos, apportant aux chairs l'appui de ses nuances. Dans la dispositions de ses masses, dans la conduite et la rupture de ses plis, le grand peintre se révèle, car on ne drape avec style que si l'on possède une connaissance profonde du nu. »

Reprenons maintenant notre examen des ouvrages exposés. Nous avons déjà parcouru le salon d'honneur, et la salle A jusqu'à la salle C. Aujourd'hui nous irons de la salle D à la salle I, en traversant le grand salon du pavillon ouest du palais.

Nous nous sommes montré souvent très-sévère pour les œuvres de M. Hébert, malgré le sentiment poétique qui y domine toujours, parce que cet artiste nous paraissait l'esclave d'un système de couleur de convention qui pouvait être de mode pour un moment, mais qui devait, comme tout ce qui est faux, ne durer que ce que dure la mode. Déjà, au Salon dernier, nous avons été heureux de signaler un changement dans le coloris des chairs, et cette année nous n'avons que des éloges à donner aux deux portraits exposés sous les nu-

méros 926 et 927. Sans avoir rien perdu de sa distinction, de sa poésie, le talent de M. Hébert est devenu plus vrai; le sang circule aujourd'hui sous l'épiderme de la peau, les formes sont plus arrêtées et le modelé plus ferme. Si ce progrès lui fait perdre quelques claqueurs, amis du bizarre plutôt que du beau, il aura conservé les véritables admirateurs de sa peinture et gagné les suffrages sérieux de ceux qui lui demandaient de se rapprocher davantage de la nature. Le dessin extrêmement élégant des mains du portrait de Mme C. L.; l'harmonie du coloris, le sentiment de douce rêverie de celui de Mme A. S., placent ces deux toiles au premier rang des meilleures du Salon.

M. Eugène Giraud n'a pas exposé de pastels, genre qu'il a fait revivre en France et dans lequel il a égalé, sinon surpassé, ce qui avait été fait avant lui; il a voulu rappeler, cette fois, qu'il occupe également le premier rang dans la peinture de genre historique. C'est ce que nous n'avions pas oublié, nous qui, depuis 1835, le suivons pas à pas dans nos comptes rendus des Expositions. La *Fellah aux Pigeons* est plus qu'un tableau de genre, c'est une figure d'étude grande comme nature, très-vraie de modelé et de couleur, touchée avec cette crânerie de pinceau, qui atteste l'assurance du savoir, la hardiesse du maître. La *Procession de la Circoncision au Caire*, nous prouve que les cérémonies de notre église ont encore quelque ressemblance avec celles pratiquées en Egypte. Cette composition nous donne aussi une idée exacte des mœurs et des costumes modernes de ce pays, ainsi que de l'aspect pittoresque des rues du Caire. Les groupes y sont disposés avec art, et M. Eugène Giraud a répandu sur cette toile une richesse de tons qu'autorise l'éclat du soleil d'Orient.

Au centre du panneau voisin, nous apercevons une grande toile contenant une dizaine de personnages; elle est signée *Victor Giraud*. C'est le cas de dire, tel père tel fils, car la verve, la fraîcheur et la vigueur du coloris que nous y trouvons promettent un rejeton digne du maître. M. Giraud fils a traité un sujet qui est de son âge : *un déjeûner dans l'Atelier*; ce n'est pas nous qui l'en blâmerons. Nous aimons la jeunesse, nous aimons à la retrouver dans ses travaux, et nous fuyons comme la peste les gens que la moindre gaîté offusque; ils nous rappellent ces membres de la Société de tempérance

de Londres, criant contre les buveurs, mais qui, rentrés chez eux, seuls et les volets fermés, se grisent à rouler sous la table. Que ce jeune artiste ne se laisse entraîner à aucun système de peinture à la mode, qu'il soit bien convaincu que le moyen d'être original n'est pas d'imiter la peinture de l'enfance de l'art, ni les tableaux des maîtres qui se sont succédés jusqu'à nos jours, mais au contraire de rester soi-même, de ne s'inspirer que de la nature, toujours belle, toujours jeune, toujours variée à l'infini pour quiconque sait voir et choisir.

Le tableau de M. Giraud fils, le second qu'il ait jusqu'alors produit, n'est pas irréprochable ; le modelé est un peu trop négligé, tout demanderait à être mieux rendu, plus étudié. Ceci est une affaire de temps, la science s'acquiert, mais ce qu'on ne acquiert jamais quand la nature ne vous l'a pas donné, c'est cette fougue, cette verve que nous trouvons chez ce tout jeune artiste, auquel nous assurons de brillants succès s'il continue à étudier sérieusement. Le *Portrait de M. Monrose*, petite toile du même, est d'une couleur fraîche et coquette ; ce scapin est bien campé, et sa physionomie très-expressive.

Ne quittons pas la famille. Sous le grand tableau de M. Giraud fils, est une peinture de son oncle, M. Charles Giraud ; elle représente : *Un Intérieur en Bretagne*. Nous préférons cette toile de chevalet à celle du Salon d'honneur ; c'est plutôt un tableau de genre qu'un intérieur proprement dit. La couleur est solide, sans dureté, les mille détails de ce mobilier breton sont rendus sans nuire à l'harmonie de l'effet général, et la petite femme est très-joliment peinte.

Si jamais peintres furent recherchés, certes, ce sont bien MM. Dubufe père et fils. Eh bien ! voyez comme les gens qui n'ont que de l'engouement sont injustes, maintenant que la peinture de M. Edouard Dubufe est moins en vogue, qu'elle n'est plus de mode, on va jusqu'à lui refuser tout mérite, à méconnaître les qualités qu'il peut et qu'il doit avoir, car on a beau dire, un artiste qui sait plaire au public n'est jamais sans valeur. Sans doute, dans cette grande étude de femme, intitulée : *le Sommeil*, la couleur est plus séduisante que rigoureusement vraie, l'exécution est d'un fini léché qui va peu à notre tempérament ; mais les formes de cette femme sont puissantes et élégantes, le torse est bien modelé quoi-

qu'un peu rond, et il y a dans certaines parties de ce torse des tons d'une charmante vérité.

Près de cette toile se trouve une autre grande figure d'étude vigoureusement peinte et largement touchée, par M. Pierre Dupuis. L'auteur a voulu représenter *Achélaüs* condamné à mourir de faim dans la ville d'Olinthe par Philippe de Macédoine, son frère, dont il convoitait la couronne.

La manière de M. Eugène Faure tient de celle de M. Baudry. D'une figure d'étude, il a fait une *Eve* en rompant avec les traditions de ce sujet qu'il interprète d'une façon toute nouvelle. Eve debout sous un pommier chargé de fleurs et de fruits, au lieu de s'emparer d'une pomme comme le ferait une gourmande, attire sur sa tête blonde une branche chargée de fleurs dont elle aspire le parfum avec volupté. Le dessin des jambes manque un peu d'élégance et de fermeté, mais le torse est jeune, bien modelé ; la tête est jolie, mais l'ondulation trop régulière de la chevelure forme une masse compacte peu gracieuse qu'on a peine à comprendre au premier abord.

Nous voici devant l'*Almée* exposée par M. Gérome. Cette composition originale, osée même, est un souvenir du dernier voyage de l'artiste en Orient, c'est un café ou sorte de bouge qui n'est pas un lupanar, mais qui en approche beaucoup. Cette Almée à demi-nue, dont le regard lascif et la danse par trop passionnée excitent les désirs des spectateurs qui l'entourent; cette Almée est vraiment belle, le torse est peint de main de maître, et nous ne nous expliquons pas comment le malheureux emmanchement de la main droite a pu échapper à un œil aussi exercé, à un dessinateur aussi correct que M. Gérome. C'est la seule tache de cette jolie petite toile où les moindres détails sont rendus avec ce soin, ce fini que cet artiste pousse aussi loin que l'ont fait autrefois les maîtres flamands et hollandais.

Puisque nous venons de citer les maîtres flamands, parlons d'un de ces nombreux peintres belges qui sont Flamands de naissance, mais Français par l'éducation, par le talent, et Parisiens depuis bien des années qu'ils habitent cette capitale où ils ont accepté la fortune et le succès en compensation de la privation du nectar belge, de ce fameux *faro* qui fait faire la grimace à qui en boit pour la première fois ; parlons du délicieux tableau de M. de Jonghe, la *Dévotion*, acheté par

S. A. I. Madame la princesse Mathilde. Nous ne connaissons rien de plus vrai que le sentiment de prière de cette dame au premier plan, que l'abandon distrait de la petite fille assise devant le prie-dieu de sa mère, rien de mieux réussi que le reflet de lumière et l'expression de la jeune femme qui allume un cierge. Comme fini, cette peinture ne le cède en rien à celles de M. Gérome ; nous la préférons à la *Leçon de tapisserie*, exposée par le même artiste.

Pendant que M. Glaize père s'égare dans les nuages de l'allégorie philosophique, en nous représentant d'une manière assez peu intelligible les *Ecueils*, son fils continue à peindre les trahisons de Dalila, sujet qu'il a déjà traité au Salon de 1859. Cette fois, c'est sur une toile moins grande qu'il nous montre *Samson rompant ses liens*. Ce jeune artiste semble avoir renoncé à la grande peinture pour s'en tenir aux tableaux de chevalet et se rapprocher de la manière de son maître, M. Gérôme. Son dessin, en effet, est devenu plus correct ; sa couleur, encore un peu rouge, s'est cependant modifiée, et les détails d'architecture sont traités avec beaucoup de recherche.

M. Hillemacher nous montre cette année, Philippe IV, roi d'Espagne, traçant avec le pinceau la croix de Saint-Jacques sur le portrait de Vélasquez, qui s'était représenté lui même peignant l'infante Marguerite dans le tableau connu sous le nom de *Las Meninas*. Cette scène est bien composée ; Philippe IV a un sourire malin contrastant bien avec la stupéfaction de Vélasquez qui ne pouvait se douter de ce que le roi allait faire à son tableau. Cette toile est supérieure à son *Don Juan* aux prises avec Mathurine et Charlotte.

La peinture de M. Hoff, de l'école de Dusseldorf, rappelle celle de M. Knaus, et pour la fraîcheur des tons et pour la finesse d'observation. *L'Avocat clandestin* est le type du métier ; il a la ruse déguisée sous le maintien d'un homme de loi, et le paysan qui l'écoute a la sotte confiance de l'intérêt et de l'ignorance.

Les personnages des deux tableaux de M. Fichel diffèrent tellement de proportions dans le même cadre, et presque sur le même plan, que l'œil en est choqué. Ce défaut se remarque aussi bien dans la *Tabagie* que dans l'*Audience du Ministre*. Cet imitateur de M. Meissonnier ignorerait-il la perspective

aérienne ? A part ce reproche, ses figures sont bien groupées, bien peintes, l'effet général harmonieux quoiqu'un peu noir. Des deux petites compositions de M. Duverger, *la Retenue* nous parait mieux réussie que *Cache-Cache*, qui offre moins d'intérêt et moins de motifs d'observation des mœurs enfantines. Ce peintre est de la même école que M. Fichel.

M. Théodore Delamarre, dont nous avons remarqué les débuts au Salon de 1859, où il avait, croyons-nous, une vue du canton des Grisons, expose cette année une scène touchante. *Un jeune Malade*, assis dans un fauteuil, le visage pâle, les mains amaigries, regarde d'un œil languissant sa jeune sœur, qui lui donne des soins, et semble pressentir une prochaine et éternelle séparation. Tout dans cette petite composition est empreint d'un doux sentiment de mélancolie. — L'*Intérieur chinois à Canton*, du même artiste, présente un tout autre intérêt, celui que la curiosité attache à la connaissance des mœurs d'un pays qui nous était pour ainsi dire inconnu. M. Delamarre nous introduit chez un Chinois lettré, chez un mandarin coiffé de sa toque surmontée du bouton bleu ; il est assis devant sa table, lisant probablement la gazette du pays, tandis que sa femme l'examine discrètement à distance. La vérité des types, l'originalité de l'ameublement et la couleur locale feraient croire que tout cela a été peint d'après nature, ce qui n'aurait rien d'étonnant maintenant que nous avons un pied en Chine.

Les Sociétaires de la Comédie-Française, toile sur laquelle M. Geffroy a groupé avec goût et peint avec talent les artistes que nous applaudissons au théâtre de la rue Richelieu. Voici dans le costume de leurs principaux rôles Mmes Arnould-Plessy, Augustine Brohan, Bonval, Nathalie, Judith, Madeleine Brohan, Favart, Dubois, E. Guyon, Figeac, Jouassin, Victoria-Lafontaine, et MM. Samson, Geffroy, Regnier, Provost, Leroux, Maillart, Got, Delaunay, Maubant, Monrose, Bressant, Talbot, Lafontaine, Coquelin. Tous ces portraits sont très ressemblants.

M. Droz semble destiné à succéder à M. Biard, s'il continue à traiter ses sujets avec l'esprit original qu'il a mis dans les deux petits tableaux qui attirent la foule : *Un succès de Salon*, et *A la Sacristie*. Dans le premier, rien de risible comme toutes ces têtes qui grimacent accumulées à l'embrasure

d'une porte pour apercevoir un tout petit tableau en vogue, sans doute un Meissonnier, qu'un ou deux spectateurs seulement peuvent voir.

A chaque Salon nous remarquons un progrès dans la peinture de M. d'Haussy qui promet un successeur à M. Troyon ; ce jeune artiste a marché à pas de géant, il ne se borne plus à peindre les animaux, voilà qu'il nous donne cette année un tableau de genre, *la Vendange*, sujet mieux traité que ne l'a fait, l'an passé, M. Daubigny; sa couleur est moins noire, son dessin moins vague, ses personnages sont vraiment occupés, l'on sent qu'ils ont été saisis sur place. Dans ses *Moutons perdus*, M. d'Haussy aborde pour la première fois la représentation d'animaux grandeur naturelle ; il fallait pour tenter cette épreuve être sûr non-seulement de sa science mais encore de la puissance de sa palette. Disons de suite que la couleur n'a pas fait défaut au dessin ni au sentiment, car cet artiste a su donner à ses deux moutons égarés une expression d'inquiétude, d'anxiété que tout le monde comprend.

Le *Bois sacré* de M. Français est peint avec la minutie qui forme le fond du talent de ce savant paysagiste, qui n'a malheureusement rien de suave, de chaleureux dans le pinceau. Il en est de la science comme de la vertu, pas trop n'en faut. Nous nous trompons peut-être, mais nous préférons la manière dont MM. Hanotaux et Dutilleux voient la nature, qu'ils interprètent de façon à la faire aimer ; on voudrait se reposer sous cette *Hutte abandonnée*, de M. Hanoteau, située au milieu de ce riant paysage, de même qu'on désirerait s'abriter sous les grands chênes de la *Forêt* de M. Dutilleux et y admirer cette puissante végétation qui rappelle Fontainebleau. Cette vigoureuse nature convient bien à la facture large du pinceau de M. Dutilleux.

Le *Coup de vent dans les plaines d'Alfa (Sahara)*, de M. Fromentin est une magnifique peinture d'une énergie de ton et d'une vérité rares. Ces deux cavaliers arabes arrêtés court par l'ouragan, celui surtout qui monte le cheval blanc qui baisse la tête et se raidit pour résister aux rafales, sont peints de main de maître. Quel contraste avec la couleur trop coquette des deux petites toiles de M. Karl Girardet, *Vue prise à l'embouchure de la Toccia (lac Majeur)*, et *Vue prise dans les landes de Gascogne*.

M. Gudin a exposé : *Une Solitude en mer* et une *Tempête sous les tropiques*, deux tableaux que bien certainement nous avons déjà vus. Est-ce à l'une de nos Expositions ? c'est ce que nous pourrions dire si nous avions le temps de feuilleter nos compte-rendus de 1834 à 1863, mais qu'importe? ces peintures méritent bien d'être regardées plus d'une fois ; le soleil y brille de tout son éclat sur ces vagues d'une transparence dont M. Gudin seul a eu le secret. Mais si le coloris de ce maître est brillant, éblouissant même, comme la couleur de M. Eschke est solide dans sa marine, *Crépuscule à Ostende!* comme les lames de cette mer courent bien et que ce ciel brumeux est bien rendu !

Un de nos meilleurs peintres de genre historique, M. Ch. Comte, a retracé un épisode de l'histoire des ducs de Guise : *Eléonore d'Este, veuve de François de Lorraine, duc de Guise, deuxième du nom, fait jurer à son fils, Henri de Guise, surnommé plus tard le Balafré, de venger son père, assassiné devant Orléans par Poltrot de Méré, le 24 février 1563.* Cette scène est bien rendue; Eléonore d'Este est belle, son mouvement noble ; le geste de son fils, jurant sur l'épée de son père de venger son assassinat, est énergique sans avoir rien de théâtral. L'expression du regard qu'il fixe sur le portrait de son père est plein de fierté et de résolution. Les jambes nous paraissent un peu longues et roides.

Sans avoir les qualités sérieuses de la peinture de M. Charles Comte, le tableau de M. Huysmans, *Soliman faisant arrêter Busbecq, diplomate flamand*, se distingue par un brillant coloris et une mise en scène bien ordonnée. Il n'en est pas de même du tableau de M. Eugène Guillon : *Adieux de l'Empereur Napoléon à la France ;* sa couleur est grise, le sujet mal compris et contraire à la vérité. Comment M. Guillon peut-il méconnaître à ce point le caractère si connu de Napoléon I^{er}, et donner au grand capitaine, dont l'énergique volonté savait dominer toutes les émotions de son âme, une pose qui accuse un affaissement, un abattement, qui conviendrait à peine à une femme sans force morale? M. Guillon n'a donc jamais rencontré des natures capables de lasser l'adversité, natures d'acier qu'on retrouve toujours fermes, toujours debout au milieu des épreuves les plus grandes !

Le séjour de Rome est souvent funeste aux jeunes artistes qui se laissent entraîner à l'imitation des maîtres primitifs de la peinture, dont ils prennent surtout les défauts. Ce reproche nous l'adresserons à M. Clère pour son tableau de *Saint Georges combattant le Dragon*, pastiche de la première manière de Raphaël. Pourquoi M. Clère n'appliquerait-il pas avec indépendance les qualités très-sérieuses de son talent? Qu'il soit de son époque, qu'il traite ses sujets avec vérité, selon les lois du bon sens et de la nature, au lieu d'accepter un arrangement de convention, et nous lui promettons un rang qu'il n'atteindra jamais en se faisant l'imitateur de tel ou tel maître, fût-ce même de Raphaël.

La peinture de M. Gustave Housez est moins sévère; elle a ce charme, cette richesse de tons qui caractérisent l'Ecole flamande. C'est surtout dans le tableau intitulé: *Raphaël et la Fornarina*, que ces qualités se font sentir. L'effet général est très-harmonieux; la tête de la Fornarina est belle et expressive; le sentiment d'épuisement de Raphaël bien rendu. C'est une jolie composition qui mériterait les honneurs de la gravure.

Les deux petites toiles de genre de M. Caraud se distinguent par le dessin et le fini de l'exécution. L'une est l'*Entrée au Bain*, l'autre la *Sortie du Bain*, deux sujets gracieux destinés à être gravés pour le commerce. Il en sera de même des charmantes petites compositions de M. Guillemin, la *Pie-grièche* et le *Dimanche matin*, peintes avec un soin infini.

La manière de M. Berthon est plus large; son tableau des *Moissonneurs* couchés à l'ombre des gerbes de blé, est d'une grande vérité de tons et d'effet. Le *Silène endormi*, de M. Foulongne est d'un coloris frais, agréable; la nymphe qui écrase une mûre sur le front de Silène nous paraît mieux dessinée que ce dieu des buveurs. M. Félix Dupuis a deux portraits d'homme, consciencieusement étudiés, d'une couleur puissante et d'un effet harmonieux. Le portrait de feu *Saïd-Pacha*, vice-roi d'Egypte, peint par Mme Selim-Bey, est très-ressemblant et assez vrai de modelé, quoique fait de souvenir.

L'*Idylle bretonne* et la *Vache récalcitrante*, dans les Landes de Kerlonan, sont deux bonnes peintures de M. Dargent; figures et paysage sont traités avec talent. La *Vue prise aux environs de Gand*, par M. de Cock, est d'un coloris vigou-

tieux, mais d'un faire un peu lourd. M. Harpignies est toujours un peintre consciencieux de la nature, trop consciencieux même, car il dédaigne les ressources de l'art, sans lesquelles souvent la reproduction la plus fidèle est sans charme, sans séduction, et parfois d'une monotonie désagréable, sinon insupportable. Nous remarquons des progrès dans son paysage intitulé : la *Promenade* ; l'exécution en est moins lâchée, tout y est plus rendu ; si ce n'est l'absence de plans et d'effets de lumière qui donneraient la vie à cette peinture un peu terne, cette œuvre serait irréprochable. La *Vue prise à Romainville*, par M. Huber, pèche par le défaut contraire ; la lumière y est trop généralement répandue. Nous préférons la couleur et l'effet de son autre tableau : *Une Vue de la ville de Zanzibar*.

Terminerons-nous cet article sans parler des peintures de M. Etex, statuaire ? Qu'en dire ? Nous avons rendu hommage au véritable mérite des peintures de M. Clésinger, statuaire, et bientôt nous apprécierons le talent de peintre d'un autre sculpteur, M. Le Père. Mais la plus grande punition que nous puissions infliger à l'orgueilleuse outrecuidance de M. Etex, c'est de supplier le lecteur de s'arrêter un moment à la salle E. devant les petites toiles (664 et 665) qui représentent *les deux fils de Joseph bénis par Jacob dans le palais de Pharaon*, et *la fuite en Egypte, repos de la Sainte Famille de Nazareth*.

Les quatre salles que nous venons de parcourir offrent-elles moins d'intérêt que les quatre premières, et les œuvres de MM. Hébert, Gérôme, Giraud, de Jonghe, Comte, Fromentin, Gudin, Français, etc., ne suffiraient-elles pas pour faire le succès d'une exposition partout ailleurs qu'à Paris ? et les peintres étrangers sont-ils ici supérieurs aux Français, comme l'ont annoncé, au début de l'Exposition, plusieurs de nos confrères ? Non ; un seul, M. de Jonghe, peut rivaliser avec nos peintres de genre. Mais continuons notre examen ; entrons dans le salon de la grande peinture, et voyons comment les écoles étrangères y sont représentées.

V.

Les systèmes en peinture religieuse. — Les tableaux de MM. Loyer, Biennourry, Boichard, Coroenne, Petit, Girodon, Omer-Charlet, Abel, Bonnegrace, Genti, Lefèvre, Gauthier, Hénault, Giacometti, Laurens, Feyen-Perrin, Muller, Marc, Fauvel.

C'est dans ce grand salon du pavillon ouest du palais de l'Exposition que se trouvent réunies les grandes toiles historiques. Après les avoir analysées, on est forcé de reconnaître qu'elles ne sont pas aussi dépourvues de qualités qu'on voudrait le faire croire. Nous sommes persuadé que si la plupart de ces grandes peintures étaient vues isolément et dans un local convenable, elles recevraient les éloges de ceux-là qui les décrient aujourd'hui. La plupart des sujets traités sont religieux; avant d'apprécier ces compositions, nous devons déclarer de nouveau que nous ne partageons pas l'opinion qui est de mode depuis un certain nombre d'années, d'après laquelle tout sujet religieux exige le style gothique, les formes par trop naïves des peintures du musée Campana. Non, nous n'admettrons jamais un système qui choque le bon sens comme il fausse la vérité. Nous avons toujours dit qu'une

peinture, qu'une sculpture destinées à participer à la décoration d'un monument, faisaient partie intégrante de ce monument ; qu'elles devaient par conséquent être conçues dans le style de l'édifice, car avant tout nous aimons l'unité, l'harmonie dans une œuvre d'art. Jamais nous n'aurions admis une sculpture tourmentée, rocailleuse sous un portique aux lignes correctes, sages, élégantes, comme celui du Panthéon, ni une statue aux draperies mouillées, colantes, sans effet, sans couleur, comme celle que faisaient les Grecs et les Romains pour s'accorder avec l'architecture de leurs monuments, mais qui ne peut s'allier à la richesse et au caractère d'ornementation du portail de l'Eglise Saint-Paul-Saint-Louis, ou à l'architecture si mouvementée, si colorée de St-Etienne-du-Mont. Enfin, autant nous exigeons qu'une peinture, qu'une sculpture aient le style du monument auquel elles sont destinées, autant nous voulons qu'une œuvre sans destination soit dégagée de tout système, qu'un sujet religieux ou profane soit rendu avec vérité sous le rapport du dessin, de la couleur et du sentiment. Telles sont les qualités que nous demanderons aux sujets tirés de l'Ancien et du Nouveau Testament ou de la vie des Saints, reproduits avec indépendance par les artistes qui les ont exposés.

Le premier tableau qui frappe nos regards en entrant à droite, est celui où M. Auguste Loyer a représenté *St-François de Sales* convertissant deux hérétiques qui s'étaient embusqués dans les montagnes des Allonges pour l'assassiner. Cette composition est sage et dramatique, le sentiment de Saint-François est calme, digne, capable d'en imposer. Aussi l'un des brigands laisse-t-il tomber sa rapière et se prosterne-t-il aux pieds du saint. L'artiste a tiré un bon parti du site pittoresque où se passe la scène ; les figures sont bien dessinées et largement peintes. Près de cette toile se trouve *Jésus-Christ au Jardin des Oliviers*, par M. Biennourry. Le sentiment, l'expression du Christ sont heureusement rendus ; la tête et les mains sont bien modelées, mais les draperies sont lourdes, la couleur généralement noire et sans harmonie. Le coloris de M. Boichard est moins froid, moins terne, l'effet des lumières jette de la chaleur dans sa composition du *Jésus-Christ apporté au sépulcre*. Malheureusement le dessin laisse à désirer ; les formes du Christ sont maigres et ridées comme celles d'un

vieillard. C'est là encore un système ou plutôt une manie des peintres soi-disant religieux, d'oublier que Jésus est mort jeune, en pleine santé, qu'il était beau, que ses formes étaient aussi pures que son âme. Le *Christ en croix* de M. Coroenne est traité dans les bonnes traditions des maîtres : il y a du Van Dick et du Lesueur dans cette grande toile. Les jambes sont bien dessinées, le torse bien modelé, l'effet général harmonieux. Nous regrettons seulement cette grande draperie rouge qui voltige derrière la croix et dont rien n'explique l'utilité ! Si des tons rouges étaient nécessaires à l'artiste pour arriver à l'harmonie, ne pouvait-il pas les trouver dans un ciel orageux ? tant de peintres ont eu recours à ce moyen qui nous semble le plus naturel et le plus heureux.

Jésus et la Samaritaine de M. Petit est une peinture un peu coquette, un peu rose; le modelé est un peu mou, mais les contours sont élégants, les figures drapées avec goût. Le modelé des nus du tableau de *la Captivité des Israélites*, par M. Girodon, est également un peu mou, sa couleur un peu grise, mais cette composition est sage et bien comprise. *La Foi, l'Espérance et la Charité*, par M. Omer-Charlet, est une peinture se ressentant aussi de la triste couleur de M. Ingres, qui heureusement disparaît de plus en plus de nos expositions. Le groupe de la Charité, placé dans une niche comme si c'était une sculpture, est ce qu'il y a de mieux réussi dans cette composition par trop arrangée. Nous apercevons tout près de ce tableau, un sujet qui n'a pas été traité souvent : *Le Christ aux enfers*, par M. Abel. Si nous avons bonne mémoire, cet artiste avait, il y a un an, dans cette même salle, une toile qui eut beaucoup de succès ; elle retraçait un épisode de la Révolution, le *Dévouement de Mlle de Sombreuil*. Cette année M. Abel donne la preuve qu'il sait dessiner et peindre des figures nues, qu'il peut aborder tous les sujets. Celui qu'il a choisi, tout poétique qu'il soit, intéresse moins notre époque, attire moins l'attention du public qu'un trait d'histoire contemporaine. Aussi ne voit-on que les artistes et les amateurs s'arrêter à cette composition qui nous montre l'empire de Satan s'écroulant à l'arrivée du Christ aux enfers. La couleur est d'une gamme très-riche de tons ; la pose calme, imposante du Christ, fait un heureux contraste au milieu de l'agitation, du désordre que sa venue jette parmi les démons

qui voient tout s'anéantir autour d'eux. La grande toile de M. Bouguereau, *La Manne dans le désert*, nous paraît inférieure comme dessin et comme couleur au portrait de M. Havin, dont nous avons parlé au chapitre III, et *la Transfiguration*, par M. Genti, se ressent nécessairement de la célèbre composition dont il est difficile de perdre le souvenir. Le Christ a de la majesté, mais l'exécution manque de vigueur et de fermeté.

Nous retrouvons ici l'envoi de Rome de M. Lefèvre, *la Charité romaine* dont nous avons parlé lorsqu'elle a été exposée à l'Ecole impériale des Beaux-Arts. Cette peinture a conservé toute sa vigueur, tout son éclat, au milieu des nombreux tableaux qui garnissent cette salle. C'est une épreuve que cette palette toute française subit avec honneur. Pourvu que ce jeune artiste ne se laisse pas endoctriner par quelque système de peinture étique, étiolée, encore à la mode !...

Le public s'arrête devant une grande peinture de M. Léon Gauthier, dont le sujet : *Un Catéchisme*, convenait mieux à un tableau de chevalet qu'à une toile de cette dimension où les personnages sont grands comme nature. Cette composition est simple, les poses, les types, les expressions sont vrais, mais la couleur est blafarde. Ce qui attire surtout les regards c'est un énorme accroc au beau milieu de cette toile et sur lequel on a brodé une anecdote : L'artiste, dit-on, furieux de voir son œuvre si mal placée, aurait fait lui même cet accroc qui est tout simplement le résultat d'un accident. Voilà comme on écrit l'histoire. La composition que M. Hénault a tirée du Cantiques des cantiques, *l'Epoux et l'Epouse*, est gracieuse, d'un coloris agréable qui rappelle celui de M. Cogniet ; les deux figures nues sont bien dessinées ; les têtes sont jolies.

M. Giacometti a traité un sujet classique tel que les aime l'Académie des Beaux-Arts ; il a représenté : *Agrippine quittant le camp et emportant son fils Caligula*. Cette scène est bien composée, les figures bien drapées, mais Agrippine nous rappelle par trop une statue en marbre exposée il y a peu d'années par un élève de l'École de Rome. M. Laurens est moins académique dans le tableau où il nous montre *Caligula voulant arracher l'anneau de Tibère expirant, mais résistant encore, et l'étranglant de ses propres mains*. La tête de Tibère

est bien peinte, ainsi que sa toge, mais Caligula est moins réussi.

La Leçon d'anatomie, est un tableau de M. Feyen-Perrin, largement peint et d'une bonne couleur ; les têtes sont vivantes, le célèbre docteur Velpeau est très ressemblant. Les qualités de cette peinture font oublier la faiblesse d'une seconde toile de cet artiste : *Une Grève*.

Sous ce titre *une Nymphe des bois*, M. Victor Muller a peint une femme nue, grande comme nature, endormie à l'ombre d'un bois touffu. La carnation de cette femme nous rappelle celle des femmes du tableau de Delacroix, la *Barque du Dante*. En général les tons de cette grande toile sont fins et d'une charmante harmonie. *La Convoitise* est encore un paysage avec figures de grandeur naturelle, par M. Marc, coloriste et dessinateur, qui a étudié aussi sérieusement le paysage que le corps humain. Nous n'en pouvons dire autant de M. Fauvel ; les moines qu'il a peints dans son joli paysage laissent bien à désirer. La couleur de cette *Vue prise dans le jardin des Camaldules, près de Naples*, est d'une fraîcheur qui séduit sans cependant qu'un rayon de soleil vienne dorer ce beau site italien.

Ces dix neuf grandes pages qui viennent d'attirer notre attention entre toutes celles que contient cette salle, ne sont pas des chefs-d'œuvre signés de noms illustres, mais toutes possèdent des qualités, elles attestent un savoir qui ne demande qu'à être dirigé, encouragé, développé. Et remarquons, en passant, que dans la grande peinture, les écoles étrangères brillent par leur absence, puisque nous n'avons qu'un seul tableau à citer, celui de M. Muller, de Francfort. Ce qui prouve que, malgré tout ce qui se dit et s'écrit, c'est encore en France que le grand art est cultivé avec le plus de ferveur.

VI

La critique au sujet du tableau de M. G. Moreau. — Peintures de MM. Lehmann, Landelle, Jourdan, Lévy, Lazerges, Le Père, Merle, Madarasz, Matet, Marchal, Lasch, Leman, Leleux, Eugène Leroux, Hector Leroux, Le Poittevin, Jundt, Laugée, Legrip, Millet, Léonard, Jadin, Monginot, Jacque, Nazon, Lapito, Lambinet, Mention, Morel-Fatio, Noël et Manet.

Les quatre salles de la lettre I à la lettre N ne sont pas les moins intéressantes de l'Exposition. Un des tableaux de la salle M a surexcité l'attention, du moins pendant quelques jours, car dans les derniers temps, le public ne s'arrêtait plus guère au tableau de M. Gustave Moreau; le bon sens des masses ne s'était pas laissé abuser par cet engouement des archéologues.

Le langage de la presse a été bien singulier à l'égard d'*Œdipe et le Sphinx*, de M. G. Moreau; les critiques les plus en renom n'ont pas voulu dire à cet artiste s'il était dans la bonne ou dans la mauvaise voie, et la plupart lui ont donné tort et raison tout à la fois. De sorte que ni l'auteur de cette peinture, ni le public ne savent à quoi s'en tenir.

Un très-spirituel romancier, qui fait au besoin la critique d'art, rappelle qu'en 1852, M. G. Moreau imitait la peinture de Delacroix, tandis qu'aujourd'hui il a copié celle de Man-

tegna, un peintre du moyen âge. Après cette constatation, comment l'honorable écrivain va-t-il conclure?... Que M. Moreau a le goût de l'imitation, qu'il a la bosse du copiste?... Pas du tout : notre confrère déclare que *cet artiste a un talent sérieusement original, un incontestable savoir, un tempérament de coloriste.* Voilà qui nous paraît fort, cher lecteur; car, de deux choses l'une : ou M. Moreau n'a imité personne, et alors qualités et défauts lui appartiennent, ou il a copié le peintre Mantegna, et, dans ce cas, il n'a que l'habileté d'un copiste. Mais, rassurez-vous, le même écrivain met bientôt à néant les qualités qu'il vient d'accorder à M. Moreau; nous le citons textuellement :

« ... Ce roi thébain appartient sans nul doute à l'illustre famille qui régna quelque temps sur les grenouilles, selon le témoignage de la Fontaine. Comme le soliveau de la fable, il est en bois. *Ses muscles unissent la roideur de l'acajou à la couleur du palissandre;* jamais le sang humain n'a coulé sous le placage de sa peau; jamais un mouvement (à moins que le bois ne joue) n'écartera les feuilles de zinc dans lesquelles l'artiste l'a drapé. Non-seulement il est de bois, mais il est de ce bois antique, ultra sec et vermoulu, qui se rencontre parfois au fond des garde-meubles. M. Moreau l'a rapporté d'Italie, avec les montagnes du fond, avec le vase étrusque qui se trouve (on ne sait pourquoi) sur un tronçon de stèle, au milieu du paysage, avec ces mains de cadavres qui ornent le premier plan de leurs contorsions trop connues.

» Il est bon d'imiter les anciens; mais il ne faut pas que le *culte du passé dégénère en fétichisme.* Mantegna, de son temps, faisait tout ce qu'il pouvait, montrait tout ce qu'il savait. La meilleure façon de l'imiter serait de suivre son exemple, et non de *recommencer ses erreurs et ses inexpériences.* Cherchez, morbleu! mais cherchez en avant et non pas en arrière, si vous voulez trouver du nouveau. »

Le coloris de M. Moreau se réduit donc à *la couleur du palissandre,* sa science à faire des *muscles d'acajou* et des *draperies en zinc,* et son originalité à *imiter les erreurs et les inexpériences du passé.* Ainsi, mauvaise couleur, figures de bois, sans mouvement, sans expression, par conséquent drame nul. Voilà une étrange manière d'admirer.

Mais passons à un autre écrivain qui se souvient aussi que M. G. Moreau imitait, en 1852, la peinture de Delacroix, et qui s'exprime ainsi :

« Une des œuvres qui m'a le plus frappé au Salon, c'est *Œdipe et le Sphinx*, de M. Gustave Moreau. *Ce tableau m'a remué, m'a transporté ;* au premier degré il est un de ceux qui m'attirent. »

En lisant ce début, le cœur de l'artiste a dû battre de joie, et vous même, cher lecteur, vous vous êtes dit : Voilà un critique dans le ravissement, *transporté au premier degré*. Hélas ! il paraît qu'il n'en était rien, puisqu'il continue en ces termes :

« A dire le vrai, tout d'abord je n'en aime point du tout l'exécution. Je sais bien qu'elle est faite d'après la manière admirablement pastichée du vieux Mantegna : mais cela m'est parfaitement égal : quand je vois une œuvre signée Gustave Moreau, je tiens à ce qu'elle me présente du Gustave Moreau et non point du vieux Mantegna. Voilà mon opinion sur le pastiche en général. J'ajouterai sur celui-ci en particulier *qu'il est fort agaçant*, en ce qu'il reproduit jusqu'aux extravagances du maître, par exemple, jusqu'à l'un de ces personnages gothiques qui, comme c'était l'usage alors, ont dû lui servir de modèles pour traiter l'antiquité. Franchement, c'est dépasser la permission d'imiter. Puis M. Gustave Moreau a manifestement exagéré la manière de Mantegna. Il a trop fait ressortir ces lignes noires fines et vives, qui sont les contours de ses figures ; il a trop appuyé sur ces autres lignes noires qui, déliées ou hachurées, relèvent sa coloration laquée ; tant et si bien que son *Œdipe et le Sphinx*, en de certains endroits (aux ailes du monstre, par exemple, et aux pieds de l'homme) rappelle plus qu'il ne faudrait les dessins à la plume coloriés que l'on voit aux montres des professeurs d'écriture. »

Enfin un troisième admirateur du tableau de M. G. Moreau, un critique renommé, commence par raconter que cet artiste a d'abord imité Delacroix, ensuite Chassériau et qu'il finit aujourd'hui par pasticher Mantegna. Puis, avec la subtilité qui lui est familière, notre confrère, explique et excuse tous les défauts du tableau. Ce style et ces types gothiques employés en traitant un sujet de l'antiquité grecque, M. G. Moreau *l'a voulu*

pour éveiller l'attention par l'imprévu et le piquant du mélange.»

Donc, si l'anachronisme est une qualité, oublions ce que nous avons appris, brûlons les livres, fermons les écoles, retournons à l'ignorance. Où conduirait cette singulière doctrine si elle pouvait être prise au sérieux ? à jeter l'incertitude dans l'esprit des jeunes artistes et à fausser le jugement public. Heureusement, on sait que trop souvent le même écrivain blâme dans l'œuvre de M. X ce qu'il vient de louer dans celle de M. Z ; tout dépend des circonstances et des relations.

Quant à nous, notre premier mouvement en voyant l'*Œdipe et le Sphinx* de M. G. Moreau a été de dire : Nous connaissons cela. Mais où l'avons nous vu ? est-ce dans quelque musée étranger ou dans quelque cabinet d'estampes ? Nos souvenirs n'ont pu nous le rappeler encore. Ce qu'il y a de certain c'est que ce tableau ne nous a pas paru nouveau, et que la seule impression qu'il ait produite sur nous a été d'un sentiment désagréable. Ce Sphinx au buste de femme qui étale ses seins sous le nez d'un Œdipe étique ; ce Sphinx qui se cramponne au bas ventre de cet homme malade, dont les formes sont décrépites, et s'y tient comme l'oiseau sur la branche ou comme la chauve-souris sur la ruine d'un donjon ; ce sphinx a révolté notre goût. Voici ce que nous répondions à un de nos amis qui trouvait tout très bien dans ce tableau : — Voyons, mon cher, puisque vous trouvez cela très beau, voudriez-vous que votre fils ressemblât à cet Œdipe ridé ? — Non pas, s'il vous plaît ! — Croyez vous que votre charmante fille accepte jamais pour mari un homme aussi mal fait, aussi peu ragoûtant ? — Je ne le pense pas ; elle en serait peu flattée. — Enfin, mettriez-vous ce tableau dans le boudoir de votre femme, si elle était dans un état intéressant ? — Diable ! mais pas du tout, pas du tout. — Ni moi non plus, mon cher ami ; ce qui prouve que votre admiration est tout simplement de l'entraînement et que, comme moi, vous trouvez cela fort laid. — Mais cependant vous conviendrez qu'il y a beaucoup de talent dans cette toile. — Je reconnais avec empressement qu'il y a une grande habileté de métier, une fermeté et une assurance de pinceau dont M. G. Moreau pourrait tirer un meilleur parti en devenant original. Pour cela il n'a qu'à copier un maître qu'on ne saurait trop imiter parce qu'il est toujours beau, toujours origi-

nal ; ce grand maître, le plus parfait de tous, c'est le Créateur ; son œuvre, c'est la nature si admirable dans sa variété et dans son harmonie. Au lieu de regarder derrière lui, de s'attacher aux œuvres imparfaites de l'homme, au lieu de pasticher les peintres qui l'ont précédé, que M. G. Moreau regarde devant lui, qu'il contemple les magnifiques tableaux que la nature déroule et renouvelle sans cesse à nos regards, qu'il applique son habileté à rendre les beautés qui frappent ses yeux, alors M. About ne lui reprochera plus de faire des têtes de poupées Huret, en porcelaine, et M. Théophile Gautier de peindre une végétation vénéneuse, c'est-à-dire d'un vert faux ; alors les éloges qu'il recevra seront unanimes et de bon aloi parce que personne n'est insensible à ce qui est beau, à ce qui est vrai.

Nous en trouvons un exemple dans la salle voisine. L'opinion de la presse et du public n'est-elle pas unanime sur la beauté et la vérité du type, sur la vigueur et l'harmonie du coloris du tableau : *Le Repos*, de M. Henri Lehmann ? cependant le sujet est bien simple ; une femme de la campagne de Rome, qui sans doute allait puiser de l'eau à la fontaine voisine, se repose assise sur un maigre gazon, le coude appuyé sur le genoux et la tête négligemment posée sur la paume de la main. A côté d'elle, un paysan qui l'accompagnait est étendu sur la terre, appuyé sur un vase de cuivre et le regard fixé vaguement dans l'espace. Jamais M. Lehmann n'avait montré un dessin plus large et plus correct, et sa couleur que nous avons condamnée tant qu'elle était en demi-deuil, qu'elle imitait les tons gris et froids de M. Ingres, est arrivée aujourd'hui aux tons chauds du coloris de Léopold Robert avec plus de puissance et de fermeté. L'ancien élève de M. Ingres s'est enfin débarrassé des défauts du maître (chose bien rare) pour ne se souvenir que des bonnes qualités du dessinateur. Nous n'avons aussi que des éloges à donner à M. Lehmann pour le portrait si vivant, si largement touché qu'il a exposé, celui de M. l'abbé Gabriel, curé de St-Merry.

M. Landelle qui semblait avoir abandonné la grande peinture, y est revenu cette année dans une étude grandeur naturelle intitulée : *le Réveil*. Cette jolie figure de femme est couchée et semble sortir d'un rêve charmant ; le torse est jeune, élégant et bien modelé ; le coloris frais et harmonieux.

La *Léda* de M. Jourdan est encore une bonne et grande étude de femme nue. Les formes sont fines, distinguées ; le torse vu de dos est souple, jeune et d'une carnation qui rappelle la fraîcheur des maîtres flamands.

L'*Idylle* de M. Emile Lévy est une composition simple et originale. Un jeune garçon et une toute jeune fille accourent se désaltérer à l'eau que contient une vasque de marbre supportée par une colonette. Le garçon accroche ses mains aux bords de la vasque et parvient à s'y rafraichir à longs traits, en jetant un regard furtif à la jeune fille trop petite pour arriver jusqu'à l'eau tout en s'élevant sur la pointe des pieds ; c'est à peine si le menton arrive aux bords de la vaste coupe. Tout à l'heure certainement notre jeune buveur viendra galamment en aide à la pauvre petite pour lui permettre d'étancher sa soif. Le dessin de ces deux figures est nature, mais l'exécution de ce tableau est un peu molle et la couleur indécise.

C'est aussi le reproche que nous ferons au tableau de M. Lazerges : *Jésus priant pour ses persécuteurs*. Après avoir obtenu un très-brillant et très mérité succès par son tableau de la *Mort de la Vierge*, cet artiste s'est laissé endoctriner par les archéologues : il a abandonné la bonne voie, celle du vrai, pour adopter un système de peinture soi-disant religieuse, une couleur de convention, fade et rosée. Depuis ce changement, le public reste froid vis-à-vis de cette froide peinture, malgré le sentiment touchant de la composition, malgré l'élégance du dessin. M. Lazerges trouvera toujours des flatteurs pour l'égarer ; mais notre vieille amitié nous fait un devoir de l'engager à revenir à sa première manière, à celle qui a fait sa réputation et qui lui donnera de nouveaux succès.

Le jury a donné une médaille au tableau exposé par M Le Père, sculpteur, et nous n'en sommes nullement surpris, car nous avons eu plus d'une occasion d'apprécier sa peinture et de lui prédire le succès qu'obtient cette année son *Jupiter et Antiope*. Le coloris de M. Le Père se ressent trop peut-être des anciennes peintures qu'il a vues en Italie. Cependant nous préférons ce ton chaud aux tons souvent trop rouges et trop gris de bon nombre de peintures modernes. Le dessin des deux figures est correct et l'art avec lequel elles sont groupées

trahit la vraie profession de l'auteur, l'habileté du sculpteur.

Sous ce titre, *Les Premières épines de la science*, M. Merle expose une charmante composition. C'est une fille voulant faire lire son jeune frère, qui s'y refuse avec une moue fort gentille. L'effet de lumière de ce tableau est très-heureusement combiné ; les deux figures sont bien peintes. L'effet de pénombre de la toile de M. de Madarasz est aussi heureusement trouvé et convient à cette scène dramatique, qui représente l'*Entrevue des comtes Pierre Zriny et François Frangepan*, avant leur exécution à Neustadt, en 1671, pour avoir pris part à une conjuration pour le rétablissement des droits constitutionnels de la Hongrie. La tête du plus jeune des deux condamnés, tout à fait dans l'ombre, est pleine d'expression, et le clair obscur bien rendu.

La Convalescente en prière, de M. Matet, est une excellente étude, ou plutôt un beau et bon portrait de femme âgée. La tête, dont l'expression est douce et recueillie, a été étudiée avec conscience et peinte avec talent. C'est une des meilleures toiles que cet artiste ait produites.

M. Marchal reste fidèle à l'Alsace, et il a raison, puisqu'il y puise tous ses succès ; celui qu'obtient, cette année, sa *Foire aux Servantes*, est le plus grand et le plus mérité. Cette scène est saisissante de vérité pour quiconque connaît l'Alsace ou l'Allemagne, car les types, les costumes, les mœurs sont encore les mêmes dans les villages de l'une et de l'autre rives du Rhin. Rien de plus vrai que l'air gauche et embarrassé de ces servantes rangées en ligne comme des gardes-nationaux à la porte de leur capitaine ; rien de plus difficile et de mieux réussi que l'arrangement si naturel, si varié de ces vingt paires de pieds posés sur la même ligne, les uns contre les autres.

La couleur de M. Lasch, de Dusseldorf, est plus brillante que celle de M. Marchal, mais ses figures sont moins naïvement vraies, les mouvements, les expressions moins sincèrement observées et rendues. Dans le tableau de M. Marchal, c'est la nature saisie par le peintre, dans le *Retour d'une Kermesse en Souabe*, de M. Lasch, c'est la nature arrangée pour faire un joli tableau. Cette peinture, en effet, est très-jolie ; elle rappelle la richesse de coloris et la facture de M. Knauss, de Dusseldorf.

Le meilleur des deux tableaux exposés par M. Leman est, à notre avis, celui dont le sujet a été inspiré par *le Médecin malgré lui*, de Molière. Les personnages sont spirituellement touchés, les têtes sont jolies, les draperies coquettement peintes, et la tapisserie du fond bien rendue. — La peinture de M. Armand Leleux est un peu plus grande que celle de M. Meissonnier dont elle approche par la finesse des détails. C'est dans la toile représentant deux abbés italiens faisant une *partie d'echecs*, qu'on remarque cette recherche. Du reste, cette petite composition est d'un sentiment très-vrai. Il en est de même des personnages du second tableau de cet artiste, la *Cuisine du Couvent des Franciscains de Sassuolo* (Italie); ces frères cuisiniers ont, en respirant la vapeur de la soupière, une expression de bonheur qui donnerait le désir de se mettre à table. — M. Eugène Leroux est un peintre qui, comme M. Leleux, nage dans les eaux de M. Meissonnier, mais dans un cadre moins petit. Son intérieur Bas-Breton, *le Nouveau-né*, est une scène familière rendue dans tous ses détails. La jeune accouchée est dans son lit, souriant à son mari, dont la figure exprime la joie en berçant son enfant. — Un homonyme de cet artiste, M. Hector Leroux, traite le genre historique, et le traite avec talent. Son tableau, les *Funérailles au Columbarium de la Maison des César à Rome* est d'un arrangement un peu théâtral, mais qui existe dans ces sortes de cérémonies; c'est une peinture pleine d'harmonie qui mérite la médaille que le jury lui a accordée.

M. Le Poittevin traite avec un égal talent les tableaux de genre et de marine. Cette année, ce sont deux tableaux de genre qu'il a exposés : *Les Sonneurs* et le *Rêve de Cendrillon*, deux charmantes peintures. La première est très-piquante d'originalité. C'était probablement jour de fête au village, fête que les cloches de l'église doivent annoncer. Mais, afin de stimuler leur ardeur, les sonneurs commencent par boire tant et si bien qu'ils se grisent, s'endorment dans le clocher et laissent les cloches muettes. Une autre composition qui ne manque pas d'esprit encore, c'est celle de M. Jundt : *un Dimanche au Musée du Grand-Duc*. Rien de plaisant comme l'expression d'admiration de ce paysan badois planté devant le plâtre de la Vénus de Milo, tandis que deux jeunes paysannes rient malicieusement de lui. Comme couleur et comme des-

sin, nous préférons le second tableau du même artiste : *sur la Montagne ;* il est plus étudié.

Le Repos, de M. Laugée, rappelle la couleur et le sentiment des compositions de M. Jules Breton. Mais il n'en est plus de même pour son autre toile, l'*Episode des Guerres de Pologne en 1863,* où M. Laugée se montre très dramatique. Au fond du tableau, l'incendie détruit tout un village ; sur le premier plan, une femme a été fouettée et abandonnée, le corps lacéré par les lanières de ses bourreaux. Le torse est d'un dessin un peu rond mais vrai.

M. Legrip a représenté *Philippe de Champaigne* peignant le portrait de sa fille Suzanne en présence de la sœur Arnauld d'Andilly, abbesse de Port-Royal, en 1662. Cette composition a bien le calme et la sagesse qui conviennent à ce sujet ; les figures sont bien disposées, bien peintes ; l'expression naïve de la jeune religieuse qui pose est bien rendue.

Le lecteur connaît notre opinion sur la peinture de M. Jean-François Millet, nous ne sommes pas de ses admirateurs quand même ; mais nous n'avons jamais été aussi dur pour lui que le sont certains de ses amis. Voici ce qu'écrit un de nos confrères, un de ses admirateurs, en parlant de son exposition : « C'était et c'est encore sa manie de simplifier la nature pour lui donner plus de grandeur... Ses personnages gardaient volontairement un air d'ébauche. Plus d'une fois, la bouche ou les yeux ressemblaient à des trous percés avec la pointe du doigt dans un bloc d'argile humaine. Les draperies n'étaient le plus souvent qu'une couenne épaisse cousue en rouleaux autour du corps, et trop raide pour en dessiner les contours. On regrettait ce parti pris de ne rien achever de peur de tout amollir, cette imperfection voulue et obstinée. J'ai entendu un peintre de beaucoup d'esprit, du reste grand admirateur de Millet, s'écrier devant une de ses toiles : « Mais » qu'est-ce que les paysans lui ont fait pour qu'il les traite » ainsi ? Ne suffirait-il pas de leur refuser la beauté et l'élé- » gance des formes ? Faut-il encore qu'il les déshérite de » leurs plis ? »

L'écrivain, après avoir admiré sans réserve la *Bergère et son troupeau,* s'exprime ainsi sur la seconde toile de M. Millet : « Je ne goûte que médiocrement l'autre tableau du même maître, les *Paysans rapportant un veau né dans les champs.* Ici,

les figures d'hommes sont beaucoup trop rondes et les vêtements manquent de plis. Le mur à hauteur d'appui nous choque par sa couleur désagréable et ses détails d'une monotonie fatigante. Le paysage du fond est banal, vide et inutile : les arbres qu'on y distingue ne semblent pas étudiés sur le vif. Enfin, ce qui est grave, je n'ose pas affirmer que la vache soit à son plan. »

Notre confrère a raison, ce tableau est bien inférieur au premier. Dans la *Bergère et le Troupeau*, M. Millet s'est montré coloriste, et le jour où il voudra dessiner convenablement ses figures, il sera un peintre du premier ordre, goûté de tout le monde. Mais tant qu'il fera des figures de convention, des chairs sans muscles, sans os, ressemblant à des maillots de tricot en laine, il n'excitera qu'une admiration de camaraderie, accompagnée de réflexions comme celles que nous venons de citer.

M. Léonard est aussi un coloriste, mais, comme M. Millet, ses figures pèchent par le dessin. Sans les défauts d'ensemble et l'absence de modelé, son tableau, *Une Rencontre*, aurait eu un véritable succès au Salon, car il ne faut pas s'y méprendre, un sujet plaisant peut attirer une certaine foule sans obtenir un succès d'artiste, si les qualités de l'exécution ne répondent pas à l'esprit de la composition. Que ce jeune artiste s'applique davantage à l'étude du *dessin*, qu'il ferme l'oreille aux flatteries trop complaisantes de la province et il arrivera à la célébrité ; il a tout pour cela : il est coloriste, il a l'esprit d'observation et d'originalité, et le sentiment de la composition.

Nous avons rarement vu à nos expositions une aussi grande toile de M. Jadin, le peintre par excellence de la race canine. Ses *douze chiens* (race de *Virelade*), sont vivants, ils sortent du cadre tant ils sont vigoureusement peints et savamment dessinés. Les animaux du tableau de M. Monginot, *Après la Chasse*, sont groupés avec goût et largement peints.

M. Charles-Emile Jacque, peint les animaux et le paysage avec un talent supérieur. Voilà un interprète fidèle de la vie des champs, il n'a pas, comme M. Millet, la manie de simplifier la nature pour lui donner plus de grandeur, il trouve la nature, telle qu'elle est, assez grande, assez belle, et il la copie religieusement. Quoi de plus simple, de plus grand et

de plus vrai que son tableau, *Le Labourage!* comme l'horizon de cette plaine de la Brie est étendu, comme ce ciel d'automne est brumeux, la terre grasse et humide! comme ces beaux et forts chevaux tirent bien la charrue qui s'enfonce profondément dans les riches entrailles de la terre! Ah! M. Millet, venez méditer devant le tableau de M. Jacque, et vous reconnaîtrez que la vraie nature est celle que cet artiste a peinte, celle que tout le monde voit, et non celle qu'une imagination égarée veut inventer. Croyez-nous, M. Millet, ce que Dieu a fait est bien fait, contentez-vous en.

M. Nazon est encore un bon interprète de la nature ; il la trouve assez belle sans l'enlaidir en voulant l'embellir. Il aime surtout les sites riants, les beaux aspects. Sa vue des *Bords du Tarn* est un charmant effet de soleil levant, d'un coloris agréable et vrai. On retrouve le même charme de couleur, la même conscience d'étude dans le paysage de cet artiste, intitulé, *Novembre.* La *Vue de la ville de Lisieux*, est une bonne peinture de M. Lapito ; la couleur des premiers plans est puissante, les fonds sont légers, fins de ton et les eaux bien transparentes. La peinture de M. Lambinet n'est pas moins vigoureuse, ni moins vraie, il y a dans son paysage, *l'Automne à Saint-Marc-la-Bruyère*, un massif de sapins très bien rendu et d'un très joli effet. Les deux *Vues prises à Mantes*, par M. Mention, sont des études consciencieuses de la nature, dont la couleur ne manque ni de chaleur ni de fermeté.

L'*Hivernage devant Kinburn*, de M. Morel-Fatio, se distingue comme toutes les marines de ce maître, par un aspect vrai, par des détails intéressants, par une couleur locale dégagée de tout effet de convention. La marine de M. Jules Noël, le *Port de Brest*, n'est pas moins remarquable comme vérité de détails et de couleur, mais peut-être les flots manquent-ils un peu de transparence.

Ne fermons pas ce chapitre sans exprimer nos regrets que le jury ait reçu les horribles toiles de M. Manet, *membre de la société nationale des Beaux-Arts*, alors qu'il en envoyait de moins laides aux salles réservées aux œuvres non admises à concourir.

VII

Tableaux de MM. Poncet, Perrault, Sellier, Soyer, Riesener, Pilliard, Ranvier, Wetter, Penguilly-l'Haridon, Patrois, Rigo, Pasini, Vannutelli, Viry, Zo, Worms, Saintin, Unker, Salentin, Vanschandel, Van Hove, Sain, Persin, Rohen fils, Arnold Scheffer, Ribot, Valadon, Yvon, Quesnet, Tissier, Philippe, Wagrez, Willems, Toulmouche, Otto Weber, Schreyer, de Swertchkow, Verwée, Otto Von Thoren, Schenck, Verlat, Théodore Rousseau, Philippe Rousseau, Saint-Martin, Rosier, Viot, Springer, Schampheleer, Rey de Sarlat, Orry, Porttmann, Tourneux, Sebron, Vollon, Ziem et Taxon.

Les peintures placées dans les salles de la lettre O à la lettre Z, n'offrent pas moins d'intérêt que celles dont nous avons rendu compte dans les précédents chapitres.

La grande peinture ne domine pas dans cette série, presque entièrement composée de tableaux de chevalet. Aussi allons-nous rencontrer ici beaucoup plus d'ouvrages d'artistes étrangers que nous pourrons comparer à ceux du même genre, exposés par des peintres français.

Une des plus grandes toiles que nous apercevons, est celle de M. Poncet : *Orphée sur le mont Rhodope*. En regardant cette peinture demi-deuil, on est pris de tristesse, et l'on se sent

disposé à plaindre son auteur qui, sans doute, voit la nature aussi morne qu'il la rend : un paysage gris, des animaux gris, un Orphée dont le sang est gris sous un épiderme de parchemin ; pas un rayon de soleil ne vient dorer ni animer cette scène ; des corps sans muscles, sans nerfs, sans os, sans expression ; des lions dont la peau semble rembourrée avec du coton, et les chairs d'un Orphée d'une carnation sans chaleur, sans transparence. Quel malheur pour un artiste quand un vice organique de l'œil ternit tout ce qu'il regarde et le prive de la vue de cette richesse de tons que le soleil répand sur la nature entière. Cela est d'autant plus regrettable que le dessin de M. Poncet est correct, quoique d'un modelé un peu mou.

Le brillant coloris du tableau voisin fait heureusement diversion aux idées noires qu'inspire la peinture de M. Poncet. Sous ce titre : *la Frayeur*, M. Perrault nous montre un jeune garçon, qui protége et entoure de ses bras une jeune fille effrayée à la vue d'une couleuvre qui se dresse menaçante. Ce charmant groupe, gracieusement disposé, est d'un sentiment délicat ; le mouvement de douce pression de la main droite est bien senti ; la tête du jeune homme est jolie, expressive et bien peinte ; les nus sont d'un modelé nature et d'une couleur qui rappelle celle de l'école vénitienne. Cette composition, d'un artiste peu connu encore, a été achetée par S. A. I. Mme la princesse Mathilde, qui, dans les choix qu'elle fait, ne consulte que son goût d'artiste, sans jamais s'inquiéter si l'œuvre est d'un peintre à la mode ou de vieille réputation.

Nous avons remarqué avec plaisir que, depuis qu'il est directeur de l'école française à Rome, M. Schentz ramène les élèves aux bonnes traditions de la couleur. Le tableau de M. Lefebvre, dont nous avons parlé au chapitre V, en est une preuve, et le *Lévite d'Ephraïm*, de M. Sellier, nous en fournit une nouvelle. Nous avons déjà vu cette composition qui figurait parmi les envois de Rome exposés l'année dernière à l'École des Beaux-Arts.

Le Lévite quitte la ville de Gabab, où sa femme est morte victime des plus infâmes outrages ; il descend des montagnes ; le cadavre de sa femme est porté par un âne dont il dirige la marche dans un sentier étroit et escarpé. De là, apercevant

au loin la ville de Gabab à travers les brumes du matin, il se tourne vers elle, et le visage calme, mais le cœur ulcéré, il étend sur elle la main en signe de malédiction.

La lumière naissante de la première heure du jour, cette insaisissable réalité du matin, donne à cette scène un effet des plus poétiques et des plus imposants. Le cadavre de la femme, posé transversalement sur l'âne, est bien dessiné et largement peint. La tête du Lévite est d'un beau caractère, et le geste plein de grandeur.

M. Soyer annonce un coloriste dans son tableau *Faune et Bacchante*, d'une couleur vraie et brillante. Le torse de la bacchante est grassement modelé et d'un ton charmant; mais la jambe gauche nous paraît un peu courte. La *Nymphe* et l'*Erigone*, de M. Riesener, sont également d'un coloriste dont l'habile pinceau sait faire circuler le sang sous la peau délicate de ses jeunes et belles femmes. Nous trouvons encore un coloriste en M. Pilliard, actuellement à Rome. Le *Baptême de Jésus-Christ*, qu'il expose cette année, est d'un ton chaud qui tient de la couleur du Titien et de celle de Van Dick. La figure du Christ est d'un dessin correct et vrai. Cet artiste a eu le bon goût et le bon sens de penser qu'on pouvait traiter un sujet religieux sans être obligé de le peindre dans le style gothique. Nous l'en félicitons. Il en est de même de la *Chasse au filet*, de M. Ranvier, gracieuse composition dans le goût de celle de M. Hamon, mais d'un ton frais et fin, d'un dessin ferme et élégant. Le fond du paysage est d'une légèreté charmante.

Parmi les tableaux de genre historique, nous retrouvons toujours *Molière et Louis XIV*, sujet déjà traité bien des fois aux précédentes expositions. Aujourd'hui M. Vetter nous montre encore le grand roi, *faisant manger* Molière. Cette composition n'offre rien de nouveau; les personnages sont bien groupés, l'air circule bien parmi eux; la pose de Molière est un peu raide, d'un mouvement plutôt gauche que respectueux. Du reste, figures et accessoires sont exécutés avec ce fini qui distingue les œuvres de M. Vetter.

M. Penguilly-L'Haridon est un peintre d'un talent vraiment original. Il a traité d'une manière toute nouvelle un sujet bien usé: l'*Arrivée des Mages à Bethléem*. L'effet de nuit est bien rendu. Les trois princes, richement vêtus et armés, arrivent avec leurs éléphants, leurs chameaux et leurs suites

dans cette vaste solitude où leurs richesses contrastent heureusement avec cette pauvre chaumière, formée de planches, dont les joints laissent échapper des filets de lumière qui indiquent qu'on veille à l'intérieur. Cette scène est vraiment imposante de simplicité et de grandeur. *L'Ouragan*, du même peintre, est d'une énergie de couleur et d'une originalité de conception très-remarquables. M. Patrois a représenté *Jeanne d'Arc après la journée de Compiègne*, au moment où le duc de Bourgogne, Philippe le Bon, accompagné d'un grand nombre de seigneurs de son parti, reçoit, à Marigny, Jeanne d'Arc, qu'on y amène prisonnière. Il y a dans cette composition une savante recherche de costumes ; les groupes sont bien disposés ; mais la figure principale, celle de Jeanne d'Arc, manque de noblesse et nous paraît d'un type un peu vulgaire ; cette peinture est sèche et dure.

M. Rigo a deux tableaux Dans l'un il a peint le combat de Darha, où une centaine de spahis et quelques chasseurs de France sont attaqués par un millier de cavaliers de Bou-Maza (mars 1846). Beaucoup de spahis sont frappés ; le capitaine en second, B..., est grièvement blessé ; le cheval du capitaine-commandant, atteint d'une balle, tombe en entraînant son cavalier, qui se démet le pied ; le trompette amène son cheval à son chef, et le combat continue jusqu'à l'arrivée des zouaves. — Cette action est bien rendue ; mais nous préférons l'autre tableau de cet artiste, la *Femme kabyle de la tribu des Beni-Menassers*, bonne étude, bien peinte et bien dessinée.

La Corvée pour le transport de l'Artillerie dans les Montagnes de Chiraz, nous donne une idée de la civilisation de la Perse et des aspects pittoresques du sud de ce curieux pays. Le coloris puissant de M. Pasini se prête bien à rendre la vigueur de cette riche nature, et les nuances éclatantes et variées des vêtements de cette multitude qui tire et pousse les canons dans les ravins, sur les rochers de ces montagnes abruptes ; mais c'est surtout dans le *Pâturage sur la route de Téhéran à Tebriz* que M. Pasini nous peint la richesse de la végétation du nord de la Perse.

M. Vannutelli est un jeune romain qui peint comme un Vénitien, avec l'esprit et la facilité d'un Français ; son tableau : *Une intrigue sous le portique du palais ducal à Venise*, a dans plusieurs de ses parties la finesse et la richesse du coloris de

Véronèse. Il y a là, groupés avec beaucoup de naturel, des grandes dames, des seigneurs, des courtisanes, qui causent, se promènent et nouent quelques intrigues amoureuses. Les costumes sont du règne de Henri III, et d'une grande richesse. La plupart des personnages ont le visage masqué, mais les quelques têtes qu'on voit sont charmantes. Cette petite toile, l'une des plus remarquables du Salon, avait attiré l'attention de S. A. I. la princesse Mathilde qui en a fait l'acquisition dès l'ouverture de l'Exposition. Son Altesse a acheté à M. Viry un tableau d'un tout autre caractère, mais d'une grande distinction ; il est intitulé : *Dans les bois*, et représente un jeune homme et une jeune femme du temps de François I*er*, et habillés tous deux de satin blanc. La jeune femme, sans quitter le bras de son cavalier, se penche pour cueillir, sur le bord du chemin, des fleurettes dont le jeune homme porte déjà un bouquet destiné à devenir très gros pour peu que la promenade se prolonge encore. On le voit, la scène est calme et simple. Les poses sont naturelles, le mouvement de la jeune femme est plein de grâce, la tête, vue de profil, montre des traits élégants. La couleur de cette toile n'est peut être pas très vraie, mais elle est d'une gamme si harmonieuse, si agréable, qu'on ne se sent pas le courage d'en faire un reproche à M. Viry.

M. Willems, un peintre belge de la rue Chaptal, lutte de finesse, de rendu, avec M. Toulmouche, un français qui peint comme les vieux Flamands. Tous deux rendent dans la perfection les étoffes de soie et les détails d'une riche toilette, d'un élégant intérieur. La délicatesse du pinceau de M. Willems se montre tout entière dans son tableau de *l'Accouchée*. De même que la finesse d'exécution de M. Toulmouche se trouve réunie à un esprit observateur dans *la Confidence*, composition d'un sentiment charmant.

M. Otto Weber est un Prussien élevé dans l'atelier de M. Couture, ce qui se voit, du reste, à la vigueur du coloris des deux tableaux qu'il a exposés. La couleur de la toile représentant *une Noce à Pontaven* (Bretagne), a l'avantage d'unir une grande puissance à une rare transparence; tous ces personnages, tous ces groupes, placés dans l'ombre, sont aussi saillants, aussi visibles, aussi énergiquement peints que s'ils étaient en pleine lumière. La couleur du second tableau,

Bestiaux sous bois, a la même chaleur, la même fermeté, mais le modelé des animaux est un peu vague, tandis que dans la première toile les figures sont très-étudiées.

Nous sommes au milieu des coloristes. Le *Marchand de fruits à Séville*, de M. Achille Zo, a toute l'énergie de la lumière du beau ciel de l'Espagne, et l'artiste a su donner à ce marchand la gravité caractéristique du pays. Nous retrouvons les mêmes qualités dans deux autres sujets espagnols, de M. Worms, un *Cabaret dans les Asturies* et une *Cuisine à Valence*, scènes composées avec esprit, mais d'une couleur moins jolie que celle du tableau de M. Achille Zo. La *Femme de colons enlevée par les Indiens Peaux rouges, pendant l'automne de 1863*, de M. Saintin, est un drame bien composé et d'une couleur solide. Le portrait de M. A. L., par le même artiste, est modelé avec beaucoup de talent.

L'Ecole de Dusseldorf donne en ce moment un enseignement aux hommes de lettres qui écrivent sur les arts, et qui trouvent l'art français en décadence, parce qu'en ce moment nous n'avons pas un artiste qui fasse Ecole, ce qui, à nos yeux, est un grand bonheur pour l'originalité des talents qui se forment avec une entière indépendance. Voyez ce que les succès de M. Knauss à nos expositions ont produit à Dusseldorf. Tous les artistes de cette Ecole copient la manière de ce professeur. Nous avons déjà, dans ce compte-rendu, cité plusieurs imitateurs du maître, voici encore M. Unker et M. Salentin, de Dusseldorf, qui singent sa peinture : le premier, dans son tableau la *Garde-robe du Cirque*, qui, par son esprit et sa couleur, rappelle le *Saltimbanque* que M. Knauss avait au Salon de 1863; le second, par le *faire* et le coloris de son tableau, *l'Enfant trouvé*.

M. Vanschendel peint, avec le talent d'un maître hollandais, les effets de brouillard de la Hollande. Sa *Foire sur la grande place de Bréda* et sa *Marchande de légumes à Amsterdam*, sont deux peintures d'un fini très-recherché : plus on les regarde, plus l'œil se fait à cette lumière et découvre de détails.

Le tableau de M. Van Hove, *le Dimanche d'une jeune fille protestante en Hollande*, nous montre une jeune et jolie Hollandaise, assise près d'une fenêtre, tenant la Bible, sur laquelle nous voulons croire qu'elle médite. Cette petite toile est d'une

jolie couleur. Les deux petites compositions de M. Sain, le *Départ pour la fête* et *la Leçon de catéchisme* (Basses-Pyrénées), sont deux scènes familières traitées avec esprit et originalité : les types sont bien choisis et bien rendus ; la couleur est brillante et solide comme celle de ces contrées montagneuses. Le tableau de M. Persin, *Souvenir*, est également bien rendu et d'un joli sentiment ; le coloris est agréable, la correction du dessin et la vérité du modelé attestent des progrès depuis les dernières expositions. M. Roehn fils, qui a obtenu de nombreux succès à nos expositions, et que la mort vient d'enlever, s'est peint lui-même dans son tableau intitulé : *Dans un Grenier qu'on est bien à vingt ans*. C'est un jeune artiste en train de peindre dans la modeste mansarde qui lui sert de logement et d'atelier. Nous avons tous débuté ainsi, et c'est avec bonheur que nous nous rappelons ces jours de misère, qui pourtant n'étaient pas malheureux... n'avait-on pas la gaieté et surtout les illusions de la jeunesse ? Le tableau de M. Roehn est fait depuis longtemps, bien certainement, et nous pensons qu'il a déjà été exposé en 1831 (1).

Voici un jeune artiste qui porte un nom célèbre dans les arts ; M. Arnold Scheffer, élève de M. Henri Scheffer, est-il le fils ou le neveu d'Ary Scheffer? Dans l'un ou l'autre cas, le grand nom que porte ce jeune homme l'oblige à se distinguer pour en soutenir l'honneur. En France, renommée vaut noblesse et, comme noblesse, *renommée oblige*. Le tableau de M. Arnold Scheffer représente *la Duchesse de Nemours réclamant de Henri III le corps de son fils le duc de Guise*. Le sujet était difficile à traiter ; l'artiste s'en est tiré avec intelligence ; les groupes sont sagement disposés, la duchesse est digne tout en implorant le roi, et la couleur ne manque pas d'harmonie.

(1) En cherchant quelques épreuves du travail que nous publions en collaboration avec M. Alphonse Pauly, le *Dictionnaire de tous les Artistes français et étrangers*, dont les œuvres ont figuré aux expositions officielles des Beaux-Arts, à Paris, depuis la première exposition jusqu'à nos jours (1673-1864) avec l'indication des ouvrages exposés, des notices et une table géographique, nous trouvons qu'en 1831 M. Alphonse Roehn a exposé, sous le n° 1814, un tableau sous le titre : *la Mansarde*. Donc, nos souvenirs ne nous ont pas trompé.

La peinture de M. Ribot est une peinture de convention ; au lieu de faire gris comme M. Ingres, ou rouge comme M. Court, il peint noir, à l'imitation de certaine vieilles toiles espagnoles dont les couleurs ont tellement poussé qu'on n'y voit plus que des taches blanches semées parmi de larges plaques noires, ce qui n'est ni agréable ni bon à imiter. Cette décomposition des tons employés par les maîtres espagnoles qui ne se doutaient certainement pas de la triste métamorphose que subiraient leurs peintures, cette décomposition, disons-nous, est prise cependant pour des qualités de coloristes par de prétendus connaisseurs et acceptée comme modèle par quelques jeunes peintres, entr'autres par M. Ribot. Nous le regrettons, parce que cet artiste a du talent et qu'il pourrait mieux l'appliquer. L'an dernier, ses tableaux ont fait une certaine sensation à cause de la nouveauté ; cette année, on s'est déjà moins arrêté aux deux tableaux exposés : *les Rétameurs* et *le Chant du Cantique*; pour le public, c'est encore la même chose qu'au Salon précédent : du noir et du blanc. Qu'au Salon prochain M. Ribot continue la même peinture, et on ne la regardera plus. On le comprend, c'est laid et c'est faux; il faut être artiste pour chercher et apprécier les qualités de dessin cachées sous les tons criards, les touches heurtées de ces toiles.

M. Valadon aime aussi les peintures espagnoles et italiennes; mais il n'aime pas moins la nature qu'il ne perd jamais de vue, comme le prouvent la tête et les mains du vieillard de son tableau, *l'Étude de la Botanique*, et surtout le portrait de Madame ***, étudié avec une grande conscience, d'un dessin ferme et d'une couleur solide. Il y a dans le premier tableau des livres qui sont de véritables trompe-l'œil.

En fait de portraits, nous en apercevons un d'une jeune et jolie personne, celui de Mademoiselle C. P., par M. Yvon. Cette peinture, la seule que M. Yvon ait exposée, est largement touchée et d'une jolie *tonalité*, pour nous servir d'un mot à la mode parmi nos confrères de la presse. Le portrait de Madame E., par M. Quesnet, est d'une charmante fraîcheur et d'une grande finesse de tons. Celui de Mme la baronne de V., par M. Tissier, est très-vivant, mais d'un coloris peut-être un peu froid. Le portrait de Mademoiselle A. de L., par M. Désiré Philippe, est bien dessiné ; mais les chairs sont d'un

modelé flou. Nous adresserons le même reproche à la seconde toile de cet artiste : le *Portrait en pied de Claude Lefèvre, peintre et graveur, né à Fontainebleau en 1633*. Ce tableau, commandé par le ministère de la Maison de l'Empereur et des Beaux Arts est destiné au musée de Melun. Citons encore un excellent portrait, le profil de Madame Marie M., par M. Wagrez; c'est l'œuvre d'un coloriste.

Un des tableaux qui ont eu le plus de succès à ce Salon, c'est bien certainement celui de M. Schreyer, *Chevaux de Cosaques irréguliers, par un temps de Neige*. Il n'est personne qui ne se soit senti pris de pitié à la vue de ces malheureux chevaux attachés à la porte d'une chaumière. Comme ils sont transis de froid, comme ils se serrent les uns contre les autres pour se réchauffer et résister à cette affreuse tourmente de neige et de grésil qui les enveloppe! Les pauvres bêtes regardent tristement la porte et semblent demander quelqu'abri à ceux qui les oublient en se chauffant près d'un bon poêle. Ce tableau place M. Schreyer au premier rang de nos peintres d'animaux. M. de Swertchkow ne nous donne pas une meilleure idée de la Russie, son pays, ni surtout le désir d'y voyager en hiver. Quelle triste impression on éprouve en regardant son tableau de *Voyageurs russes en Traîneaux, se rencontrant au milieu des Bois*. Quelle désolante nature! quelle misère! quel affreux pays!... L'*Attelage flamand dans la Neige*, de M. Verwée, nous montre la mauvaise saison au nord de la France; mais ici la nature n'offre pas l'aspect sinistre de la mort. Du reste, ce tableau est, comme les deux précédents, une excellente peinture. Mais passons à des sites plus riants, aux *Prairies du sud de la Hongrie*. M. Otto Von Thoren nous les représente peuplées de ces magnifiques bœufs aux grandes cornes que ce peintre autrichien sait rendre avec le même talent que M. Schenck met à reproduire les jeunes moutons et les beaux béliers dans son tableau intitulé *le Repos*. M. Verlat a fait, sans s'en douter, un pendant aux chevaux de Cosaques irréguliers, de M. Schreyer. Sous ce titre : *un Froid de Chien*, il nous présente une basse-cour pendant l'hiver. Il neige, l'abreuvoir est gelé, et l'on a dû casser la glace pour les canards qui y barbottent, tandis que les poules n'osent quitter le poulailler, et un pauvre barbet, à moitié gelé, lève piteusement la patte

en regardant le chat, qui, derrière les carreaux de la cuisine, contemple avec insouciance la souffrance du pauvre chien, et se montre aussi égoïste que les Cosaques restés indifférents au froid qu'endurent leurs chevaux.

Nous craignons que M. Théodore Rousseau ne se laisse égarer par ces faiseurs de phrases, ces fabricants de systèmes. Son tableau, un *Village*, semble indiquer cette manie à la mode d'enlaidir la nature en la simplifiant outre mesure sous prétexte de l'embellir. Si cet artiste a écouté aux portes des ateliers, s'il a entendu le public au Salon, il doit être guéri de cette simplicité niaise qui ferait détester la campagne si Dieu l'avait faite ainsi que messieurs les réalistes nous la fabriquent. Mais ce n'est sans doute qu'une tentative de la part de M. Th. Rousseau, qui heureusement n'a pas été goûtée du tout, et, l'année prochaine, il reviendra au grand art, aux grands effets de la belle et puissante nature qu'il interprète avec tant de talent. M. Philippe Rousseau a un tableau d'une jolie couleur; mais le dessin des petites figures est un peu vague, c'est un *Marché d'autrefois*. Le paysage de M. Saint-Martin, *une Matinée en Normandie*, est d'un coloris frais, et les fonds sont jolis et fins de ton. *La Piazzetta, à Venise*, est un effet de soleil couchant que M. Rosier a rendu avec une chaleur, une richesse de tons vénitiens. Un autre *Soleil couchant dans les Dombes* est largement et chaleureusement peint par M. Antony Viot. Les deux paysages, *Lisière de Forêt à Fontainebleau* et *Dessous de Bois de la Vallée de la Solle* (forêt de Fontainebleau) sont d'une vigueur de couleur qui promet un bon coloriste en leur auteur, M. Victor Teinturier. La *Vue Prise à Dordrecht*, par M. Verveer, est d'un joli effet de lumière, le ciel et les eaux sont bien réussis. *Le Quai d'Amsterdam* et *le Canal d'Amsterdam* sont deux jolies peintures de M. Springer, qui rappellent la couleur et la manière de M. Justin Ouvrié, et le tableau de M. de Schampheleer, *Bords de l'Escaut, près d'Anvers*, est d'un ton vaporeux et local. La *Vue prise à Amalfi, près de Naples*, par M. Rey de Sarlat, se distingue par une jolie couleur et surtout par la finesse des fonds et la délicatesse des détails. Enfin, citons aussi la *Vallée de Saint-Privat*, joli paysage de M. Orry, *l'Orage dans la Forêt*, de M. Portmann, et la *Solitude*, de M. Tourneux, paysage d'un sévère et grand aspect.

La *Vue de Venise par une Matinée de Printemps*, de M. Hippolyte Sebron, a bien ces tons doux, vaporeux et dorés du ciel de Venise au retour de la belle saison. Mais c'est dans la vue intérieure de la *Chartreuse de Burgos* (*Cartuja de Miraflores*), que se montre tout le talent de M. Sebron, qui rend les détails d'architecture avec autant de conscience que M. Dauzats, mais avec moins de sécheresse et une couleur plus vraie. Le rayon de soleil qui traverse la nef pour venir frapper les dalles de l'édifice, est d'un heureux effet; il éclaire de ses reflets le tombeau de Jean II et d'Isabelle de Portugal, construit au milieu du chœur et sculpté par Gil Siloé, et le mausolée de l'infant Alonzo, placé contre la muraille à droite. Puisque nous parlons d'intérieur, citons l'*Intérieur de Cuisine*, de M. Vollon, d'une couleur vraie et solide.

Le pinceau de M. Ziem recherche les zones les plus chaudes; il n'y a pas pour sa palette de ciel trop brûlant, de soleil trop étincelant, aussi ses tableaux sont-ils éblouissants de lumière, qu'ils représentent les eaux de *Venise* ou le rivage de *Stamboul*. Ce dernier tableau est tellement lumineux qu'on est forcé de cligner des yeux pour le regarder; c'est une vraie fournaise en feu que cette ville. Sans craindre le soleil rôtissant de Stamboul, M. Taxon se contente du soleil riant qui fait mûrir les raisins des coteaux de la Gironde. Son *Calme plat de la Gironde* est d'une couleur qui ne manque ni d'éclat ni de fermeté; les eaux sont transparentes et franchement touchées.

VIII

DESSINS, AQUARELLES, PASTELS, MINIATURES, ÉMAUX, PORCELAINES, CARTONS DE VITRAUX.

MM. Allongé, Appian, Portevin, Mlle Alexandre Dumas, MM. Galimard, Yvon, Abel, Cals, H. Bellangé, Justin Ouvrié, Otto Weber, S. A. I. madame la princesse Mathilde, Tourny, Pollet, Harpignies, Huas, Brochard, Mme Coiffier, Mlle Lafosse, M. Sebron, Mme Becq de Fouquières, Lanotte, Mme Herbelin, Mlle E. Morin, Mme Lallemand, MM. Lepec, Balze, Bouquet, Apoil.

Les dessins, aquarelles, pastels, miniatures, émaux, peintures sur porcelaines et cartons de vitraux sont au nombre de 492, et suffiraient pour former à eux seuls une Exposition plus considérable que la plupart de celles que nous avons vues à l'étranger, à Munich, par exemple, où le catalogue des ouvrages exposés ne contenait en tout que 338 numéros.

Nous allons examiner quelques-uns de ces ouvrages en suivant la classification établie par le livret.

Le grand paysage de M. Allongé, *Étang à la Lisière d'une Forêt*, est l'un des plus beaux fusains de cette Exposition. Le site est heureusement choisi; les masses sont bien éclairées;

le ciel et l'eau admirablement rendus; le lointain est léger, et le premier plan a de la vigueur sans dureté. Les mêmes qualités se retrouvent dans les deux fusains de M. Appian, le *Retour des Champs*, et le *Souvenir des environs de Lourde* (Basses-Pyrénées). De tels dessins ont autant de charme que les meilleures peintures.

Dans son dessin à la mine de plomb, *une Revue au Champs de Mars*, M. Portevin s'est attaché à nous montrer le côté pittoresque de ces solennités militaires. Dans le fond, on aperçoit l'École-Militaire, l'Empereur et son nombreux état major, les troupes rangées sur deux lignes de bataille, et au premier plan ces marchands de rafraîchissements, ces établissements improvisés, cette masse de curieux venus de tous les pays, ces types originaux et ces costumes aussi variés que bizarres. Malheureusement, ce dessin, étudié et fini comme une peinture de M. Meissonier, a été placé trop haut pour attirer l'attention et surtout pour être apprécié à sa véritable valeur.

Une composition d'un tout autre genre mérite une mention autant pour le sentiment mystique qui l'a inspiré que pour l'intérêt qui s'attache au nom de son auteur, Mme Marie-Alexandre Dumas, religieuse au couvent des Dames-de-la-Croix. Ce dessin a la forme d'une frise, il est traité à la manière des imagiers du moyen âge, et il représente *les Litanies du saint nom de Jésus et les Litanies de la Sainte-Vierge présentées par les saints et saintes*. A l'exemple des anciens maîtres, qui peignaient les portraits des prélats et autres personnages dans les tableaux qui leur étaient commandés, la pieuse enfant d'Alexandre Dumas a introduit son père et son frère, en costumes de dominicains, parmi les saints de ses litanies.

Le dessin à la sanguine, de M. Galimard, est la réduction d'une grande peinture, *l'Ange offrant à Dieu les prières des Fidèles symbolisées par les parfums*, dont nous avons parlé lorsqu'elle était exposée dans l'atelier de l'artiste. Cette peinture et son pendant, *l'Ange distribuant les grâces célestes*, sont aujourd'hui placées dans l'église de Vincennes, où elles font le meilleur effet, et où M. Galimard avait déjà exécuté d'autres travaux. Cet artiste a encore exposé un *Portrait de Madame la Marquise de L***.*, un profil largement touché, ou

plutôt une étude qui, si nous ne nous trompons, a dû servir de type pour le tableau de Léda exposé au Salon de 1857.

Voici un bon *Portrait* de M. Couder, dessiné par M. Yvon ; on y retrouve la physionomie spirituelle et aimable du célèbre peintre. Le *Portrait d'un Ami*, par M. Abel, est également très-vivant et bien modelé. *La Partie de Dominos*, de M. Cals, et une petite réunion d'amis, parmi lesquels nous retrouvons quelques portraits très-ressemblants.

Peu d'aquarelles sont touchées avec autant d'esprit que *les Paysans badois* et la *Reconnaissance*, de M. H. Bellangé. Cette dernière composition est la plus soignée, la plus étudiée ; elle représente Napoléon Ier poussant une reconnaissance à la tête de son état-major. *Le Canal du Singel à Amsterdam*, est une aquarelle à laquelle M. Justin Ouvrié a su donner la fraîcheur et la finesse de tons de ses tableaux. M. Otto Weber a donné aussi à ces deux aquarelles, *l'Automne à Vitré*, et *Sous les Porches à Vitré*, l'éclat et la vigueur de couleur que nous avons signalés dans ses peintures, au chapitre précédent. Il est difficile d'être plus puissant et plus vrai.

Les ouvrages exposés par S. A. I. Madame la princesse Mathilde nous ont fourni la preuve que le bon sens public tend à se dégager de plus en plus du joug despotique de cet esprit de parti qui accuse de courtisanerie quiconque a le courage de rendre justice au mérite d'un prince ou même d'un ministre. Aussi lorsque, il y a cinq ans, S. A. I. a exposé pour la première fois, avons-nous été presque seul à la féliciter de l'honneur qu'elle faisait à la classe des artistes en venant mêler son grand nom aux nôtres, en prenant franchement une part active dans ce tournois artistique qu'on appelle l'Exposition officielle, et à louer sincèrement ce début, en nous permettant quelques observations sur les trois grandes aquarelles exposées. En 1861, nous avons signalé un progrès qui a été généralement apprécié, et au Salon de 1863 le succès des peintures de la princesse Mathilde a été plus grand encore ; nous y avons applaudi en appelant cependant, avec notre franchise habituelle, l'attention de l'auguste artiste sur le dessin de la main du portrait peint d'après nature. Cette année, les journaux de l'opposition, *le Siècle*, *l'Opinion nationale*, etc., ont joint leurs éloges à ceux du public ; ils ont rendu hommage aux travaux

artistiques d'une princesse impériale ! ce qu'ils n'auraient pas fait, il y a cinq ans. L'esprit de parti se meurt donc ? tant mieux ! il a fait assez longtemps le malheur de notre pays ; il est temps qu'il cède la place au sentiment patriotique dont il s'était fait un masque.

Telle a été la marche progressive du talent auquel est arrivée Madame la princesse Mathilde, encouragée par les jugements de l'opinion publique, à chacune de nos Expositions, et surtout au Salon actuel, où S. A. I. s'est particulièrement distinguée. Personne ne copie plus fidèlement la peinture des anciens maîtres, n'en rend mieux la finesse des tons et la délicatesse du modelé que la princesse Mathilde, ainsi que l'atteste son *Portrait de Mme Lenoir*, d'après Chardin. Cette aquarelle est aussi jolie que le tableau original. Mais notre attention s'est principalement portée sur l'*Etude peinte d'après nature*, parce que la reproduction du modèle vivant a toujours été un écueil, même pour les plus grands maîtres. Eh bien, c'est cette étude qui, selon nous, renferme le progrès le plus sérieux : nous le trouvons dans la fermeté et la finesse du modelé des chairs, dans la chaleur et la vérité du coloris. Les yeux de cette belle figure sont d'une charmante expression ; les accessoires sont hardiment touchés, et la seule critique que nous nous permettrons portera encore sur le modelé de la main, qui ne nous paraît pas assez étudiée.

Le *Portrait de Mme T.*, couronnée d'épis et de fleurs des champs est aussi une très-belle aquarelle, aux tons chauds et harmonieux, due au pinceau de M. Tourny, ancien grand prix de gravure, qui a renoncé à cet art difficile et malheureusement presque abandonné aujourd'hui. Comme M. Tourny, M. Pollet est un grand prix de gravure qui s'adonne à l'aquarelle, qu'il peint avec talent ; ses *Danaïdes* sont dessinées avec la correction d'un graveur, et, sans avoir la vigueur du coloris de M. Tourny, sa couleur a de la fraîcheur et une grande finesse de tons. Nous signalons à l'attention publique deux aquarelles de M. Harpignies, que nous préférons au tableau qu'il a exposé ; elles sont plus vraies et d'une couleur plus agréable : l'une est un *Marécage*, l'autre un *Souvenir du Dauphiné*.

Parmi les pastels, exposés en très-grand nombre, nous regrettons de ne pas en rencontrer un de M. Eugène Giraud, le

maître du genre. Entre les plus remarquables du Salon, citons le *Portrait de Mme de J.*, par M. Huas. Ce pastel joint à un dessin moelleux la fraîcheur de coloris qui convient si bien à ce genre de peinture; la main droite est très-élégante de forme. Avec ce joli pastel, M. Huas expose le *Portrait de M. T. C.*, largement dessiné au crayon noir. Le *Portrait de Mme la comtesse de C.*, et le *Portrait de Mme Adrien B.*, par M. Brochard, sont aussi de bons pastels, d'une couleur suave, d'un modelé plus ferme que les deux de Mme Coeffier, le *Portrait de Mme A. R.*, et le *Portrait de Mme la comtesse de Védel*, qui cependant sont d'un effet charmant, ainsi que le *Portrait de Mme la comtesse de la Châtre*, par Mlle Lafosse. Citons encore un joli pastel, de M. Sebron, le *Portrait de Mme Anna de la Grange*, artiste dramatique.

Le grand pastel de Mme Becq de Fouquières, *la Leçon de lecture*, mérite une mention particulière. L'effet général de cette composition est heureux; les deux figures sont bien dessinées; la tête de l'enfant est expressive.

Le pastel, qui semblait ne convenir qu'aux portraits, vient d'être appliqué avec succès au paysage par M. Lanoue. Ses deux *Vues de ruines dans la campagne de Rome* ont une vigueur et en même temps une fraîcheur de coloris pleine d'harmonie que la peinture à l'huile réunit rarement, et que cet artiste n'a certainement pas dépassées dans son très-remarquable tableau : *Vue du Tibre prise de l'Agua Acetosa*.

Voici une belle miniature de Mme Herbelin, qui tient toujours le premier rang parmi les miniaturistes; c'est le *Portrait de Mme Laval*. La tête a quelque chose du beau type italien, les yeux grands et noirs, le col élégant, les épaules belles et bien développées, portant un burnous drapé avec goût, enfin un ensemble qui fait de ce portrait une œuvre d'art. *L'Etude*, de Mlle Eugénie Morin, est la meilleure des deux miniatures qu'elle a exposées; elle est largement peinte. Le *Portrait de M. J.-T. de Saint-Germain*, par Mme veuve Lallemand, est aussi d'une bonne couleur, mais le modelé est un peu mou.

Les deux émaux, *la Volupté* et *la Fantaisie*, de M. Lepec, sont deux petits chefs-d'œuvre; nous ne connaissons en ce genre rien de plus parfait, et lorsqu'on les compare aux autres émaux, on ne peut comprendre comment M. Lepec est parvenu à obtenir cette exactitude et cette puissance de tons,

à conserver cette pureté de contours et cette fermeté du modelé. Non seulement l'exécution industrielle est admirable, mais la partie artistique ne l'est pas moins. Ces deux compositions sont aussi jolies qu'originales; les figures sont d'une élégance de forme, d'une correction de dessin irréprochables, et l'ornementation d'une richesse et d'un goût exquis. Quel est le mortel assez riche et assez heureux pour acheter ces deux prodiges?

Les émaux de M. Balze sont d'un tout autre caractère : ils sont destinés à la décoration extérieure de *certains monuments*, nous disons certains monuments, parce nous ne sommes pas très-partisan de peintures qui tuent les détails d'architecture et l'harmonie d'ensemble d'un monument. Quoi qu'il en soit, nous rendons justice aux résultats scientifiques obtenus par M. Balze; sa copie de la *Vision d'Ézéchiel*, d'après Raphaël, est une belle faïence, qui laisse moins à désirer sous le rapport de l'harmonie des tons, que les faïences de M. Bouquet, lesquelles néanmoins sont très-remarquables, surtout son paysage *Bords de rivière*; les verts y sont moins faux que dans le second paysage, *la Vallée du Diable*. Mais nous ne doutons pas que l'expérience arrivant, M. Bouquet ne parvienne à des tons plus vrais.

IX

SCULPTURE ET GRAVURE EN MÉDAILLES

Sculptures de MM. Brian, Crauk, Carpeaux, Dubois, Clésinger, Le Père, Doublemard, Leharivel-Durocher, Prothean, Lanno, Marcellin, Sussmann-Hellborn, Cugnot, François Moreau, Sopers, Falguière, Moulin, Eude, Carlier, Cambos, Janson, Garnier, Lavergne, Revillon, Foyatier, Loison, Chambard, Falconis, Montagny, Etex, Magniant, Franceschi, Chatrouse, Becquet, Robinet, MM. Lequesne, Watrinelle, Schoenewerk, Faugères des Forts, Mme Léon Berteaux, MM. Bartholdi, Iguel, Maillet, Petit, J. Thomas, Gumery, Aug. Barre, Bonnassieux, Jacquemard, Moris, Frémier, Vilain, Thabard, Oliva, Iselin, Arnaud, Perraud, Chevillon, Debut, Frison, Cordier, Lebroc, Lebœuf, Mathieu-Meusnier, Farochon, Borrel (Valentin), Bovy, Pouscarme, Reverchon, Préault, Mène, Rouillard, Cain, Santa-Colomia, Barye fils, Maître, Léonard, Arson, Delabrierre.

Les sculptures exposées sont moins nombreuses qu'aux expositions précédentes ; cela devait être, et cela sera encore pour l'avenir, puisqu'au lieu de présenter les travaux de deux ans, les artistes n'ont plus à disposer que de ceux terminés

dans le cours d'une année, mais, si les sculptures ne sont qu'au nombre de trois cent deux, nos confrères de la presse sont d'accord pour déclarer que la statuaire occupe encore le premier rang au Salon de 1864. En effet, peu d'expositions ont fourni une réunion d'œuvres aussi remarquables que la *Victoire*, de M. Gustave Crauk, le *Saint Jean*, de M. Dubois, le *Combat de Taureaux*, de M. Clésinger, le *Lucien Bonaparte*, de M. Jules Thomas, la *Jeune Fille à la Coquille*, de M. Carpeaux, et bien d'autres ouvrages dont nous signalerons le mérite dans cet article.

Le jury a donné la médaille d'honneur à une statue non-terminée de feu Louis Brian (Charles, dit *Brian*), un de nos camarades d'atelier, mort il y a quelques mois. Notre amitié pour l'artiste, notre intérêt pour sa pauvre veuve, ne nous permettent pas d'examiner la décision du jury, et la loi que nous nous sommes faite de ne jamais nous prononcer sur une œuvre inachevée nous oblige à passer sous silence cette statue de *Mercure*, mutilée et à peine ébauchée.

Le *Mercure*, de M. Brian, ainsi écarté de nos appréciations, c'est à M. Gustave Crauk que reviennent les honneurs du Salon. Toutes les statues de Victoire, de Gloire, de Renommée, exécutées par les imitateurs de l'art grec ou romain, nous ont toujours paru dans l'impossibilité de remuer leurs gros pieds, leurs épaisses mains, leurs traits hébétés, et de se mouvoir dans la lourde draperie qui les enveloppe. M. Crauk a évité ces défauts, et sa statue en bronze, la *Victoire couronnant le Drapeau français*, est, dans ce genre de composition, l'œuvre la plus complète que nous ayons vue. Cet artiste a su allier le goût de l'art grec aux qualités qui distinguent l'art contemporain, la vie, l'expression, la vérité du modelé et l'élégance des formes.

La Victoire ou plutôt la France victorieuse, de M. Crauk, domine le monde ; debout, les ailes déployées, elle effleure du pied le globe terrestre, tenant d'une main, serré contre son cœur, notre glorieux drapeau, tandis que, par un mouvement plein de grâce et de noblesse, la main droite élève et pose sur l'aigle impériale une couronne de lauriers. La tête a du caractère; elle est belle, calme, sans être un pastiche de l'antique. Le dessin des bras, des mains, des pieds est élégant, et la draperie qui l'enveloppe, agitée par le vent, laisse

entrevoir, au milieu de plis savamment disposés, les formes correctes du corps. Nous ne savons quelle est la destination de ce bronze ; mais, quel que soit le lieu où on le placera, nous sommes certain qu'il fera le meilleur effet ; les lignes de cette statue sont combinées avec tant d'art, que tous les aspects en sont gracieux.

Avec cette œuvre hors ligne, M. Gustave Crauk a exposé le *Portrait de M. Samson*, le célèbre comédien que l'Empereur vient de décorer. Ce buste, très-étudié, est vivant comme un marbre de Houdon.

L'auteur du groupe d'*Ugolin*, M. Carpeaux, expose, cette année, un gracieux pendant à sa statue du *Jeune Pêcheur à la Coquille* ; c'est une toute jeune fille qui essaie de se coiffer avec un coquillage, et qui semble demander en riant à ceux qui la regardent : Comment me trouvez-vous ainsi? La tête est jolie et pleine d'expression; le torse, les mains et les pieds sont d'une grande finesse de modelé ; c'est une figure très-consciencieusement étudiée. Quelques critiques, peu familiers avec les formes du corps humain à ses différents âges, ont reproché à M. Carpeaux d'avoir exagéré la maigreur des bras et des jambes de cette jeune fille. C'est là une erreur, et ces mêmes critiques changeront d'opinion lorsqu'ils reverront, au Salon prochain, la reproduction en marbre de cette statue en plâtre : *Jeune Fille à la Coquille*. Ce qu'ils taxent aujourd'hui de maigreur sera alors appelé délicatesse de contours, finesse de modelé ; ce qui prouve qu'il n'est pas tout à fait inutile de connaître un peu les choses sur lesquelles on porte un jugement public.

Croit-on que le modèle en plâtre du magnifique buste de *La Palombella* eût été l'objet d'éloges aussi unanimes que le marbre exposé par M. Carpeaux? Nous ne le pensons pas : il faut être du métier pour apprécier un plâtre, pour savoir ce qu'il produira quand il sera traduit en marbre. Aussi beaucoup d'artistes préfèrent-ils ne pas exposer plutôt que d'envoyer un plâtre au Salon. Ce marbre de M. Carpeaux a un charme infini; l'exécution a quelque chose de vague qui donne un sentiment de douceur qu'on aime à trouver dans cette superbe tête italienne, aux traits vigoureusement accentués et d'une mâle beauté.

M. Paul Dubois n'a pas exposé d'œuvres nouvelles. Occupé

à reproduire en marbre le modèle en plâtre de sa statue de *Narcisse au Bain*, de l'année dernière, cet artiste n'a pu envoyer, cette fois, qu'un bronze de son petit *Saint Jean-Baptiste*, dont le plâtre a obtenu un si grand succès au Salon de 1863. Cette traduction en bronze rend bien la finesse du modelé si nature des nus de cette figure ; la tête n'a rien perdu de son caractère et de son expression, malgré le ton froid de la patine donnée à ce bronze.

Un sculpteur dont le talent a bien la fougue du génie français, mais auquel il manque un goût plus sûr, c'est M. Clésinger. Son magnifique groupe, le *Combat de Taureaux romains*, ne semble-t-il pas sorti des mains du Pujet? Quelle énergie d'exécution ! Quel acharnement ces deux animaux mettent à s'attaquer ! Quelle vérité de mouvement ! Quelle science et quelle vigueur dans le modelé ! Ce marbre vous saisit tant il est vivant ; on croit voir remuer ces deux furieuses bêtes, et entendre le râle de celle qui est blessée mortellement. Tout en admirant cette sculpture, la critique lui reproche avec raison de n'être admirable que sur une seule face, celle du devant. Mais il est probable que ce marbre a une destination, qu'il sera adossé, et que l'artiste aura nécessairement composé son groupe pour la face principale, la seule qui sera vue, et sur laquelle il a dû concentrer tout l'intérêt.

La statue colossale de *Jules César*, en plâtre bronzé, du même artiste, est une sculpture décorative un peu lâchée ; elle manque de dignité, de style et d'ensemble. C'est une imitation de l'art romain à sa décadence. Nous craignons que M. Clésinger ne se laisse aller aux colifichets, au mauvais goût italien.

Que dire des deux colossales statues équestres que M. Clésinger a exposées à l'extérieur du palais de l'Industrie? De celle de *François I*, qu'un de nos confrères de la grande presse prend pour une statue d'Henri IV? Malgré le talent incontestable que l'artiste y a dépensé, cette figure n'est guère mieux réussie que la première placée quelque temps dans la cour du Louvre, et qui a été l'objet de tant de critiques. L'autre statue équestre, celle de *Napoléon I*, en costume romain, n'a pas eu non plus les sympathies du public, bien qu'elle soit d'un aspect plus satisfaisant que celle de François I. Les Français repousseront toujours ce dégui-

sement dont on veut affubler l'Empereur qui a porté si haut le nom de la France. Le peuple met Napoléon bien au-dessus d'Alexandre et de César, et il trouve que l'Empereur des Français ne peut gagner à quitter le costume national pour emprunter celui d'un empereur romain. Quant à la question d'art, c'est là un prétexte qui doit disparaître devant la vérité historique, et surtout devant le culte populaire qu'inspirent le petit chapeau et la redingote grise de Napoléon.

Un critique de beaucoup d'esprit, mais n'ayant d'autres connaissances artistiques que celles qu'on donne dans les lycées, reproche à M. Le Père d'avoir exagéré l'expression de son *Faune chasseur*. « Il rit, dit-il, depuis le bout du nez jusqu'au tendon d'Achille. » Eh bien! c'est là le plus grand éloge qu'on puisse adresser à M. Le Père, car lorsque le rire n'est pas contenu, il imprime un mouvement général à tous les muscles, même au *tendon d'Achille*, puisque les jumeaux sont agités, et c'est ce que peu d'artistes sont parvenus à rendre. D'ailleurs le rire n'est pas l'unique expression que l'artiste ait voulu donner à cette figure. Ce Faune, dans la joie d'avoir capturé un lièvre, danse, chante et rit de bonheur. Quoi d'étonnant alors que la danse, le chant et le rire réunis mettent en mouvement tous les muscles du corps, *jusqu'au tendon d'Achille?* Quant à nous, nous louons sans réserve le mouvement hardi, la science du modelé et la vérité d'expression de cette figure en bronze.

M. Doublemard expose deux statues d'un caractère bien différent, le petit modèle en bronze de la statue de *Scapin* qu'il a exécutée en grand pour le théâtre de la Gaîté, et la statue en plâtre de *Sophocle vainqueur aux jeux olympiques*. Autant cette dernière a le calme et la gravité qui convient à un sujet de l'antiquité, autant la première a l'animation et l'expression railleuse qui caractérisent l'esprit gaulois. Celle-ci personnifie l'art français, celle-là rappelle l'art grec. M. Doublemard sait mettre le style de sa sculpture en harmonie avec la nature du sujet qu'il traite, c'est un mérite que nous rencontrons rarement et dont nous le félicitons. — L'exposition de M. Leharivel Durocher prouve également la souplesse de son talent. Sa statue de *sainte Marie-Madeleine* est dans le sentiment religieux sans avoir ni la raideur de pose, ni la sécheresse d'exécution qui, selon quelques-uns, caractérisent l'art

chrétien. Quant à sa statue en bronze, intitulée *Colin-Maillard*, dont nous avons vu le plâtre exposé en 1861, c'est une gracieuse composition, toute française par l'esprit et par le style : formes fines, élégantes, et draperies agencées avec goût.

L'innocence et l'amour, groupe en plâtre, de M. Protheau, est une des compositions les plus gracieuses du Salon ; aussi le jury l'a-t-il récompensé d'une médaille. Le torse est jeune et d'un dessin correct ; la tête est jolie et les draperies sont étudiées avec la conscience habituelle à cet artiste. Cette œuvre qui sans doute va être reproduite en marbre gagnera encore sous l'habile ciseau de M. Protheau.

La statue en marbre de M. Lanno est plutôt une figure d'étude que *Noé* cultivant la vigne, car il paraît bien indifférent à la grappe qu'il tient froidement, sans avoir l'air de se douter qu'il a quelque chose dans la main. Mais il n'en est pas de même du *Bacchus enfant*, de M. Marcellin. Le gaillard, comme il se jette sur la grappe ! avec quelle joie il s'en empare ! Ce petit marbre est charmant d'expression. Du reste les disciples de Bacchus sont nombreux au Salon ; on y compte jusqu'à trois faunes plus ou moins ivres. Le plus remarquable et le plus convenable de ces petits ivrognes, c'est le *Jeune faune ivre*, de M. Sussmann Hillborn, de Berlin. Le modelé manque de vérité, il est rond et sent le pastiche de l'antique, mais le dessin est correct et le fini du marbre flatte les yeux. Si la tête de cette statue n'a rien d'un faune, si le mouvement n'indique pas suffisamment l'ivresse, la figure de M. Cugnot, intitulée le *Retour d'une fête de Bacchus*, ne laisse aucun doute sous ces deux rapports, c'est bien un faune tellement ivre qu'il ne tient plus sur ses jambes. Quelle diable d'idée a poussé ce jeune artiste à produire une œuvre d'un sentiment aussi ignoble ? L'ivrogne de M. François Moreau, *La première ivresse*, n'a pas tout à-fait autant bu que celui de M. Cugnot, bien qu'il ne soit pas très ferme sur ses jambes ; il semble même vouloir boire encore, car il regarde avec regret le fond de sa coupe. Cette figure est moins répugnante à voir que celle de M. Cugnot, mais, encore une fois, dans quel but traiter de pareils sujets et où placer de semblables statues ? Pourquoi ne pas appliquer son talent à glorifier de nobles passions ?

Dans sa statue du *Faune à la coquille*, M. Sopers punit du moins la gourmandise de ce jeune imprudent qui s'est em-

paré d'un coquillage et dont les doigts se trouvent pincés entre les lèvres de ce coquillage comme la main de Milon de Crotone dans la fente du chêne. Aussi quels cris de douleur il pousse ! Cette figure pleine d'expression a obtenu une médaille du jury des récompenses.

Ce qui fait le mérite d'un bronze pour l'artiste, devient un défaut pour les amateurs ; nous voulons retrouver sur nos bronzes les traces de l'épiderme du doigt qui a exécuté le modèle en terre, tandis que les amateurs habitués aux bronzes de l'industrie, limés, polis, luisants comme les cuivres d'une batterie de cuisine, prennent ces touches de l'artiste pour des négligences du sculpteur ou du fondeur. C'est ainsi que les hommes de lettres qui font la critique de l'Exposition trouvent que la statue en bronze du *Vainqueur au combat de Coqs*, de M. Falguière, « est assez malheureusement coulée » parce qu'elle rend trop fidèlement le modèle de l'artiste. Heureux le fondeur auquel on fera un pareil reproche ! c'est le plus grand éloge qu'on puisse lui adresser. Nous avons déjà à cette même place, rendu justice à la statue de M. Falguière lorsqu'il y a un an, le plâtre était exposé à l'école des Beaux-Arts parmi les envois de Rome. Mais c'est avec plaisir que nous revoyons cette figure si expressive, d'un mouvement si vrai, de formes si jeunes et si élégantes.

Cette autre statue en bronze, *Une trouvaille à Pompéi*, œuvre de M. Moulin, est encore une heureuse conception. C'est un jeune garçon qui, en fouillant la terre, a trouvé un petit antique, et il exprime toute la joie que lui cause sa trouvaille. Le mouvement est juste ; le dessin des formes est correct et eune. Le jury a décerné une médaille à M. Moulin.

L'Exposition compte une série de charmantes figures d'étude que nous ne pouvons passer sous silence : ce joueur de flûte, (*l'Echo de la Flûte*), de M. Ende, écoute bien les sons que l'écho lui renvoie ; *Tant va la cruche à l'eau*, est une gracieuse étude de femme, de M. Carlier ; *La Cigale* est une spirituelle composition de M. Cambos ; la *Rêverie* de M. Janson est une figure d'un joli sentiment ; enfin le *Jeune Garçon jouant des cymbales*, statue en plâtre, de M. Gustave Garnier et le *Jeune Pâtre jouant au moulinet*, de M. Lavergne, sont deux figures bien étudiées, d'un sentiment simple et vrai, ainsi que la jolie *Lesbie*, de M. Revillon

Le Salon de 1864 possède aussi quelques groupes très-remarquables. Le plus important est l'ouvrage de feu Foyatier ; il représente *l'Athlète Alsidamas sauvant une femme et un enfant pendant la destruction d'Herculanum*. Ce groupe se ressent de l'époque à laquelle il a été modelé : c'est de la sculpture dans le goût académique comme on la faisait alors, et nous aurions tort de faire à Foyatier un grief d'être né en 1793 et d'avoir été de son temps, comme nous le sommes du nôtre. Le modelé un peu rond, le dessin de convention des nus indiquent que le modèle de ce bronze a été fait antérieurement au *Spartacus* et au *Cincinnatus* du jardin des Tuileries, les deux meilleurs ouvrages de cet artiste. Néanmoins, cette composition est très-dramatique ; les personnages sont savamment groupés et se présentent bien sous tous les aspects ; il ne lui manque que la vie et la couleur de la sculpture d'aujourd'hui pour être une œuvre complète, un chef-d'œuvre. — Le groupe de M. Loison est d'un tout autre caractère, c'est *l'Innocence et l'Amour*. L'Amour effeuille les fleurs qui couronnent le front de l'Innocence, et celle-ci joue avec le carquois qui contient les dangereuses armes de l'Amour. Cette composition est gracieuse ; le torse de la femme est bien modelé, mais le bras gauche nous paraît un peu long. — *L'Amour offrant son cœur à une jeune fille* est une charmante composition de M. Chambard. Ces deux jolies figures sont groupées avec goût, et étudiées avec cette conscience que ce statuaire apporte dans tous ses ouvrages. — M. Falconis a exposé une gracieuse composition, qui a pour titre : *les Cerises*. C'est une jeune femme qui a des cerises mêlées à sa coiffure, et qui aide les mouvements de son enfant dans les efforts qu'il fait pour s'en emparer.

Les sujets religieux sont peu nombreux cette année ; cela vient de ce que généralement on les exécute sur place. Aussi est-ce à la fin du livret, au chapitre des travaux publics, qu'on en trouve la longue nomenclature. Nous aimons la manière dont M. Montagny comprend l'art religieux. *Saint Louis de Gonzague* et *Saint Joseph et l'Enfant Jésus* sont de bonnes statues ; les draperies sont simples, les poses sages, les expressions calmes, sans avoir la raideur ni la sécheresse de la *Vierge immaculée*, de M. Etex. — *Le Christ enseignant*, de M. Magniant, n'a guère plus de style et de caractère que la vierge

de M. Et... — M. Franceschi a perdu la couleur du modelé et l'expression accentuée de sa sculpture, qualités qui ont attiré l'attention sur sa statue de *Kamiensky tué à Magenta*, et sur celle de l'*Aspirant de marine tué en Chine*, exposés aux derniers Salons. Sa Statue de *la Foi*, encore destinée à un tombeau, est d'un modelé rond, d'une exécution molle, incolore comme de la sculpture d'amateur. — La statue de M. Chatrousse peut être une excellente figure d'étude, puisque le jury lui a accordé une médaille, mais ce ne sera jamais une Madeleine, et surtout une *Madeleine au désert*, elle est trop bien nourrie pour cela. Puis la tête n'est rien moins que belle ; les traits sont lourds et vulgaires. Il faut que l'artiste ait eu quelques motifs pour s'être écarté ainsi du sujet. Du reste, cette figure est bien modelée. — Nous ne dirons rien de l'affreux *Christ sur la croix*, de M. Becquet, et nous attendrons pour juger celui de M. Robinet qu'il soit placé à l'église Saint-Roch pour laquelle il a été commandé, car cet artiste a dû tenir compte et du vide qui entourera son œuvre, et de la distance à laquelle elle sera vue. Mais nous nous arrêterons devant cette jolie terre cuite exposée par M. Robinet : c'est le *Portrait de Mme H. B.*, dont les beaux traits, dont la charmante expression, ont été rendus avec une grande finesse de modelé.

Les critiques ont, selon nous, trop généralement le tort de juger toutes les sculptures au même point de vue, et de ne pas faire la part de la sculpture architectonique pour les ouvrages destinés à la décoration d'édifices avec le style desquels ils doivent s'harmonier. C'est à ce genre de sculpture qu'appartient la statue de *l'Été*, à laquelle M. Lequesne a su donner un style simple et monumental. Cet artiste a exposé outre cette sculpture décorative une œuvre d'un tout autre genre, un marbre très-vivant, très-étudié, d'un modelé très fin, c'est le buste de *M. Reinaud*, membre de l'Académie des inscriptions et belles-lettres. — *La Paix*, statue en marbre de M. Watrinelle, est un lourd pastiche de l'antique, et cette statue décorative *la Comédie*, de M. Schœnewerk, n'est pas d'un style plus élégant ni d'un modelé plus fin.

L'*Abel*, de M. Fengères des Forts, est une bonne figure d'étude qui a mérité la médaille donnée à son auteur. Cette étude est supérieure au *Jeune Gaulois prisonnier des Romains*, de madame Léon Bertaux, qui pourtant a eu aussi une mé-

daille, et au *Martyr moderne*, de M. Bartholdi, d'un modelé puissant, mais d'un dessin lourd. A ces deux ouvrages nous préférons le *Chasseur*, statue en pierre de M. Iguel. Cette figure est bien campée, pleine d'énergie et d'expression, largement traitée, comme il convient à une sculpture décorative destinée à l'une des niches de la cour du Manége, au Louvre. — Le *Chasseur*, de M. Iguel, sonne de la trompe ; le *Chasseur*, de M. Maillet, élève et montre avec joie un lièvre qu'il vient de tuer et après lequel aboie le chien, heureux de ses exploits. Ce bronze est encore une bonne figure, bien composée et bien étudiée. La statue en bronze du *Roi Jérôme*, exposée par le même sculpteur, est l'une des quatre figures qui orneront le piédestal de la statue équestre de *Napoléon I*", exécutée par M. Barye. Le Salon possède encore deux autres statues destinées à ce monument de la famille Napoléon à Ajaccio : celle du *Roi Louis Bonaparte*, par M. Petit, et celle de *Lucien Bonaparte*, prince de Canino, par M. Jules Thomas. La plus faible des trois figures est celle de M. Petit, dont l'exécution rappelle la sculpture du premier Empire ; modelé rond et draperie lourde. Le *Roi Jérôme*, de M. Maillet, serait une bonne statue, si elle n'avait pas pour pendant et pour point de comparaison celle de M. Jules Thomas, d'un cachet original, d'un style simple, d'un grand caractère et d'une éxécution qui n'a rien des pastiches de la sculpture antique. C'est que M. Thomas n'étudie pas seulement les maîtres de la statuaire, il puise également ses inspirations dans les plus belles pages de nos peintres, ainsi qu'on a pu le voir dans les statues de *Virgile* et du *Général Marceau*, que cet artiste a exécutées pour le Louvre.

Parmi les figures historiques, les statues en bronze de M. Gumery occupent le premier rang cette année. Celle du *Président Favre* est destinée à la ville de Chambéry; celle de *Lapeyronie, fondateur de l'Académie de Montpellier*, a été commandée par la Faculté de médecine. M. Gumery s'est élevé, dans ces deux figures, à la hauteur du talent de David (d'Angers), par l'intelligence de la composition et par la couleur du modelé, dont l'énergie contraste avec celui, par trop mou, de la statue en bronze de *Monseigneur Affre*, que M. A. Barre a faite pour la ville de Rodez. — La pose de la statue en bronze du *Comte de Las Cases* n'est pas heureuse, mais on y retrouve la science du

modelé de M. Bonnassieux. — Dans le genre historique, nous avons trois petites statues équestres : *Bonaparte, général en chef de l'armée d'Italie en* 1796, par M. Jacquemard, bronze dont nous avons apprécié le modèle en plâtre au dernier Salon ; — *Napoléon I^{er}*, par M. Moris, d'un caractère plus grand, d'une exécution plus mâle que le bronze de M. Jacquemard ; — le *Chef gaulois*, de M. Fremiet. Avec ce bronze, dont le modèle en plâtre a mérité nos éloges l'année dernière, cet artiste expose un Jeune Pan couché à plat ventre, attirant de petits ours avec des morceaux de miel qu'à l'aide d'un chalumeau il pousse peu à peu. Rien d'original comme cette composition, d'amusant comme les mouvements de ces petits animaux et le rire malicieux de cette bonne figure du Pan.

Cette année encore les bas-reliefs sont peu nombreux ; nous ne nous arrêterons qu'à ceux de MM. Vilain et Thabard. Les deux bas-reliefs en plâtre de ce dernier sont destinés à l'école vétérinaire de Lyon ; l'un représente *une Leçon de clinique*, l'autre *une Leçon d'anatomie*. Ces sujets sont clairement tracés, les personnages bien modelés, bien entendus de plans. — *La Musique* et *la Danse* sont deux figures bas-reliefs, composées et modelées par M. Vilain, pour l'encadrement d'un portrait de l'Empereur, dans un monument public (sans doute un théâtre ou une salle de concert et de bal ?) Ces figures sont gracieuses de pose, élégantes de formes et modelées avec talent.

Beaucoup de sculpteurs n'ont exposé que des bustes, et il faut le dire, la plupart sont très-remarquables. MM. Oliva et Iselin se disputent encore le premier rang pour la vérité du portrait, ne visant pas au caractère antique. Sans avoir renoncé à son originalité d'exécution, M. Oliva s'est maintenu, pour cette fois et avec raison, dans la simplicité du modelé de la peinture de M. Ingres, qui lui servait de modèle pour le buste de *Chérubini*. Ce marbre est traité avec tant d'intelligence qu'on y retrouve la douce expression du célèbre compositeur et jusqu'au sentiment de la couleur de M. Ingres. — Des deux bustes de M. Iselin, l'un a été modelé d'après nature, et il est très-vrai, très-vivant, c'est le *Portrait de M. le Prince de Beauffremont-Courtenay* ; l'autre, exécuté d'après une peinture et destiné au musée de Versailles, le *Portrait d'Augustin*

Thierry est d'une parfaite ressemblance et d'une exécution comme les comprennent seuls MM. Oliva et Iselin. — Autant le buste du Girondin *Vergniaud*, par M. Arnaud, a d'énergie et de fierté, autant le buste d'*Halévy* est empreint de cette bonté et de ce regard réfléchi, habituels à la physionomie de l'auteur de *la Juive*. Ces deux marbres font honneur au ciseau de M. Arnaud, qui prépare sans doute une œuvre plus considérable pour le Salon prochain. — Sans avoir l'animation des précédents bustes, le *Portrait de M. Ambroise Firmin-Didot*, par M. Perraud, est un marbre exécuté avec le talent consciencieux de cet artiste. — Nous trouvons les mêmes qualités dans les bustes de *S. Exc. le Cardinal Morlot*, par M. Chenillon; — de *G. Roger*, architecte, par M. Debut; — de *M. H. Braquenié*, par M. Frison, et de *S. Exc. le Maréchal Randon*, par M. Cordier, qui a exposé aussi une *Jeune Mulâtresse*, statue en bronze, émaux et onyx, sculpture polychrome, appartient à l'art industriel. — La *Bacchante*, est une charmante étude de M. Lebroc, qui, avec ce marbre d'une exécution très-soignée, expose un joli petit groupe en cire, *la Mère Nourrice*. — Enfin, le buste de M. Hanoteau, par M. Lebœuf, est d'un modelé nature et d'une grande ressemblance, et M. Mathieu Meunier a su donner à son buste d'enfant, *Portrait de M. H. Carvalho*, un caractère qui rappelle les bustes antiques.

Les graveurs en médailles et pierres fines suivent l'exemple des graveurs en taille-douce; dès qu'ils ont obtenu le prix de Rome, ils abandonnent leur art pour se livrer à la statuaire, comme leurs camarades laissent la taille-douce pour s'adonner à la peinture. Voilà pourquoi nos expositions de sculpture comptent si peu de médailles et de pierres gravées. Il est vrai que jusqu'à ce jour on a complétement négligé l'enseignement et surtout l'application de la gravure en médailles et pierres fines. L'enseignement était tellement nul à l'École des Beaux-Arts, qu'un célèbre académicien disait, en 1835, à un élève de nos camarades, aujourd'hui professeur : « Comment ! vous ignorez les grands principes de votre art ? on n'enseigne donc rien à l'École spéciale des Beaux-Arts ? mais c'est affreux que de se jouer ainsi des belles années des jeunes artistes ! Venez me voir, mon ami; mes collections sont à votre disposition, et je vous aiderai de mes conseils. »

Notre camarade ne se le fit pas dire deux fois ; il sut profiter des avis et des richesses artistiques de l'illustre peintre. Mais, oh bizarrerie! ce même académicien qui, en 1835, se révoltait contre l'enseignement de l'Ecole et se plaçait à la tête du mouvement artistique réclamant des réformes, se montre maintenant le plus acharné adversaire du décret de novembre dernier, qui octroie ces réformes demandées depuis plus de trente ans, et ordonne qu'on enseigne enfin la peinture, la sculpture, l'architecture, la gravure en taille-douce et la gravure en médailles et pierres fines à l'Ecole impériale et spéciale des Beaux-Arts. Mais grâce au mauvais vouloir qu'ils ont rencontré, les professeurs de gravure en taille-douce et de gravure en médailles et pierres fines, n'ont pu encore, depuis bientôt un an, ouvrir leurs ateliers à l'Ecole. Si l'on était initié, comme nous le sommes, aux intrigues, aux petits complots, aux folles espérances, aux illusions de certaines gens qui comptent sur un changement de ministre pour voir rétablir l'ancien ordre de choses, on comprendrait que les résistances et les cabales auraient cessé depuis longtemps si tout espoir d'un retour à l'ancien régime, ou de nouvelles concessions étaient enlevées nettement, carrément. Espérons que le moment n'est pas éloigné où les jeunes artistes pourront profiter sans tiraillement des bénéfices du décret du 13 novembre 1863, et que les nouveaux professeurs parviendront à réchauffer le goût et à vaincre l'indifférence des élèves pour la gravure en taille-douce et surtout pour la gravure en médailles et pierres fines si multiple dans ses applications.

L'un de nos meilleurs graveurs en médailles, M. Farochon, qui s'est également fait un nom comme statuaire, n'a exposé qu'un médaillon en plâtre, le *Portrait de M. Corot*, d'une grande ressemblance, et modelé avec la finesse d'un graveur. Les deux médailles de M. Borrel (Valentin-Maurice) sont traitées avec une grande habileté de burin, à laquelle le jury a accordé une médaille ; l'une est le *Portrait de Napoléon II*, l'autre, celui d'*Auguste Bella*. — La médaille de M. Bovy, le *Portrait de S. A. le Prince Impérial*, se distingue par un modelé moins méplat et pourtant bien entendu de plans. — La *Médaille commémorative de l'érection de la statue de Napoléon I*[er] *sur la colonne de la place Vendôme*, de M. Ponscarme, est également bien entendu de plans ; les jambes de la statue, qui

paraissent maigres, étant vues du bas de la colonne Vendôme, nous semblent un peu lourdes sur la médaille. Avec cette médaille, M. Ponscarme a exposé le *Portrait de M. le docteur Bernutz*, excellent buste en marbre. — Le *Portrait de madame B****, et celui de *M. Delangle*, vice-président du Sénat, sont deux charmants camées coquille de M. Reverchon, exécutés avec une facilité qu'on rencontre rarement dans cette matière difficile à travailler. — Nous n'aurions rien dit de la médaille en plâtre de Vitellius, exposée par M. Préault, si nous ne trouvions l'occasion de prémunir notre confrère contre les flatteries exagérées de son entourage, et le public contre des éloges mensongers trop souvent répétés par la presse. Le même journal, qui ne parle jamais de cet artiste qu'en ces termes : « Notre *illustre* ami Préault » s'exprime ainsi dans sa critique du Salon : « Pourquoi diable M. Préault, qui est un homme d'esprit, et qui fait des mots comme un journal, s'expose-t-il, dans l'âge mûr, à la risée des anciens et des modernes? quel besoin avait-il de prendre le buste inimitable de Vitellius et de le plaquer contre un fond de médaillon où il a l'air d'une pomme cuite écrasée ? » On a bien raison de dire qu'on n'est trahi que par ses amis.

Nous terminerons ce chapitre par un genre qui a fait de bien grands progrès et qu'on ne traite vraiment bien qu'en France, nous voulons parler des sculpteurs animaliers, à la tête desquels sont MM. Barye et Mène. Ce dernier expose deux jolies compositions: le *Valet de Limiers*, groupe en cire, d'une vérité d'observation, d'une finesse d'exécution qu'il serait difficile de surpasser; *le Vainqueur du Derby*, groupe en bronze, que nous avons vu en cire au Salon de 1863, et dont le modelé plus ferme a encore gagné en finesse de détails. — Un autre maître du genre, M. Rouillard, a aussi exposé un groupe en cire bien composé, bien modelé; c'est l'*Hallali d'un Cerf*. Le même sculpteur a exécuté une étude de *Chien lévrier* très-savamment étudiée. — *La Lionne du Sahara*, de M. Cain, est d'un aspect imposant; la pose est fière et le dessin d'un beau caractère. Le jury a accordé une médaille à cette œuvre ainsi qu'aux deux jolis modèles en cire de M. Santa-Coloma, l'*Espagnol à Cheval*, et *les Vieux Amis*. — M. Barye fils promet de marcher sur les traces de son père, car son *Cheval de Selle de l'Empereur* est modelé avec

talent. — Nous retrouvons traduits en bronze plusieurs des ouvrages qui étaient exposés en plâtre l'année dernière, et dont nous avons fait l'éloge : le groupe de M. Maître, intitulé : le *Mauvais Joueur*, un chien jouant avec un lévrier qu'il mord traîtreusement ; — Les *Poules picorant*, de M. Léonard; et le *Faisan et ses Petits*, de M. Arson. — Enfin, citons encore deux bons ouvrages de M. Delabrière : un *Tigre du Bengale*, en plâtre, et un *Cerf de Cochinchine*, en bronze.

X

GRAVURE ET LITHOGRAPHIE

La Gravure et la Photographie. — MM. Lévy, Gaillard, Desvachez, Deveaux, Jazet père, Jazet fils, Girardet (Edouard), Jouanin, Flameng, Chaplin, Hubert Potier, Jacquemart, Barthelmess, Guillaumot, Constantin, Lepic, Goncourt, Jahyer, Pierdon, Soulange-Teissier, Sudre, Gilbert, Legrip, Pirodon, Benoist.

Le nombre des gravures admises cette année est aussi élevé qu'au dernier Salon, et, cependant, de bisannuelle qu'elle était l'Exposition est devenue annuelle. L'an passé on comptait 221 gravures et 62 lithographies, le livret de 1864 mentionne 201 gravures et 51 lithographies, en tout 252 ouvrages exposés. Ce chiffre, qui n'avait jamais été atteint aux *Expositions annuelles*, est la preuve définitivement acquise qu'on a tort de croire que la photographie a tué la gravure comme on s'était imaginé dans le temps que la lithographie allait anéantir la gravure en taille-douce. La concurrence qui s'est établie entre ces deux arts n'a fait, au contraire, qu'exciter

une émulation favorable aux progrès de l'un et de l'autre, de même, au lieu de nuire à ces deux arts, la photographie est devenue un utile auxiliaire pour les graveurs et les lithographes. D'abord effrayés, découragés par les succès populaires de la photographie, par ses applications multiples, les graveurs se sont bientôt remis de leur panique en se voyant soutenus et encouragés par l'administration des Beaux-Arts dont la sollicitude s'étend avec une égale libéralité à toutes les branches de l'art. En effet, le dernier rapport officiel de M. le comte de Nieuwerkerke, surintendant des Beaux-Arts, porte à la somme de 300,000 fr. le chiffre des commandes faites aux graveurs, qui, certes, n'ont jamais été l'objet de pareils encouragements. Que le décret du 13 novembre 1863 reçoive une sincère application, que M. Henriquel-Dupont soit installé à l'Ecole des Beaux-Arts, qu'il y forme d'excellents élèves, et la gravure en taille-douce arrivera à une prospérité digne de ses plus beaux temps.

Au premier rang des graveurs en taille-douce, nous voyons cette année MM. Lévy, Gaillard, Deveaux et Desvachez. Les deux gravures exposées par M. Lévy : *la Famille Concina*, d'après le tableau de Paul Véronèse, et *la Vierge au Silence*, d'après Annibal Carrache, sont d'un dessin correct et d'un burin qui sait rendre la couleur des peintures qu'il traduit. — Le *Portrait d'Horace Vernet*, d'après Paul Delaroche, et un portrait, d'après Jean Bellin, par M. Gaillard, sont deux planches aux tailles fines, d'un effet harmonieux. — Le jury a accordé une médaille, bien méritée, à M. Desvachez pour sa *Vierge au Livre*, d'après Raphaël; cette gravure, où la vigueur des tons s'unit à une grande délicatesse de burin, est l'œuvre la plus complète que nous ayons vue de cet habile graveur. — Une médaille a été également décernée à M. Deveaux pour son *Portrait de M. H. G.*, et surtout pour son *Portrait de D. G.*, jeune enfant très-finement modelé d'après un dessin de M. G. Boulanger.

Parmi les gravures à la manière noire, citons comme rendant fidèlement et avec beaucoup de charme la couleur des tableaux qu'ils reproduisent : *le Repentir*, d'après M. G. Vibert, par M. Jazet père; — *Gresset et Gentil-Bernard*, d'après M. F. Besson, par M. Jazet fils; — *le Retour du Golgotha*,

d'après Paul Delaroche, par M. Édouard Girardet, — et la *Prière*, d'après M. H. Holfed, par M. Jouanin.

La gravure à l'eau forte est en vogue et en progrès. Le Salon en compte un si grand nombre que nous ne pourrons nous arrêter qu'aux plus remarquables. *La Naissance de Vénus*, d'après M. Cabanel, par M. Flameng, et *l'Embarquement pour l'île de Cythère*, d'après Watteau, par M. Chaplin, sont deux charmantes interprétations de ces deux maîtres. — *L'Intérieur de la basilique inférieure de Saint-François d'Assise, à Assise*, d'après Granet, par M. Hubert Potier, est une eau forte très-étudiée qui rend bien l'effet du tableau. — M. Jacquemart et M. Barthelmess ont obtenu la médaille, celui-ci pour une eau forte intitulée : *Dans l'Eglise*, d'après Vautier; celui-là pour ses *Vases de Sardoine*, eaux-fortes dont les clairs-obscurs sont bien réussis. — *La Porte du parc de Marly-le-Roi* et *la Façade du Palais du Commerce, à Lyon*, sont deux eaux-fortes nettes et fermes comme des gravures au burin, et qui ont valu une médaille à leur auteur, M. Guillaumot. — Citons encore quelques eaux fortes facilement dessinées et habilement exécutées : — *l'Eglise de Courtomer* (Orne), par M. Constantin; — *l'Etude de Chien*, d'après M. Jadin, par M. le vicomte Lepic; — *Une tête d'homme*, d'après M. Gavarni, par M. Jules de Goncourt.

Nous remarquons deux magnifiques gravures sur bois qu'on prendrait pour des gravures sur cuivre : l'une, de M. Jahyer, est un sujet *Juif errant*, dessiné par M. Gustave Doré, et l'autre de M. Pierdon, a pour sujet le *Petit Poucet*, dessiné également par M. G. Doré.

La lithographie est dignement représentée au Salon : M. Soulange Teissier a envoyé un dessin dont le crayon moelleux rend bien la peinture du petit tableau de M. Yvon, que nous avons vu à la dernière exposition, sous ce titre : *Après la Victoire*, campagne d'Italie. — M. Sudre, le doyen des lithographes, expose deux dessins très-étudiés : un *Christ en croix*, d'après Lebrun, et *la Muse de la Musique*, d'après M. Ingres. — *La Vierge au Lézard*, d'après le Titien, par M. Achille Gilbert, rappelle bien la couleur de ce maître; aussi cette lithographie a-t-elle obtenu une médaille. — M. Legrip aurait bien pu en avoir une aussi pour ses deux belles lithographies, les portraits de *Maurice Quentin Latour* et du *Frère Jean André*.

— M. Pirodon a bien rendu la manière de Decamps dans sa lithographie de *Samson massacrant les Philistins*. — Enfin la *Vue de l'Hôtel-de-Ville de Paris*, par M. Benoist, est un dessin très-joli et très-consciencieux du monument, dont tous les détails sont copiés avec exactitude et finesse.

XI

ARCHITECTURE.

L'architecture d'autrefois et celle d'aujourd'hui. — MM. Duthoit, Truchy, Lisch, Lafollye, Hugelin, Gros, Imbert, Breton, Chérier, Schindler, Boileau, Brouty, Trilhe, Loué, Horeau, Etex.

Rien ne peint mieux le goût et l'esprit d'une époque qu'une exposition d'architecture. Il y a quarante ans, les dessins exposés par nos architectes n'étaient que des réminiscences des temples grecs et romains, de même que les peintres, les sculpteurs et les auteurs dramatiques ne tiraient leurs sujets que de l'histoire grecque ou romaine. Fatiguée de ne voir représenter que des Grecs ou des Romains, de ne rencontrer que des copies de temples d'Athènes ou de Rome dans nos habitations particulières, la génération qui fit la révolution de 1830 renonça aux traditions de l'art classique pour s'adonner à l'étude du moyen âge et de la Renaissance. Alors le goût de l'archéologie, si répandu de nos jours, donna naissance à cette phalange d'archéologues qui a rendu de si éminents

services à l'histoire de l'art et à l'industrie moderne. Mais si les architectes n'ont jamais été aussi savants qu'aujourd'hui, on peut dire que chez eux la science a remplacé l'art, c'est-à-dire qu'ils sacrifient l'ensemble aux détails, que l'étude du *morceau* leur fait oublier qu'en architecture l'art consiste dans l'aspect décoratif d'un monument, dans l'impression que produit sur nous la vue d'un édifice. Tout en rendant justice aux charmants détails des monuments contemporains, tout le monde reconnaît qu'ils manquent entièrement de l'aspect décoratif. Regardez sur le quai Malaquais la pâle façade du Palais des Beaux-Arts, celle non moins plate de la mairie Saint-Germain-l'Auxerrois, celle de la gare du Nord, plus nulle encore, malgré ses nombreuses statues, placées sur un gril, comme saint Laurent ; voyez ces deux caisses de voyage qu'on a surchargées d'ornements, pour tâcher de les faire ressembler à des théâtres, et dites-nous si ces édifices, pleins de jolis détails, vous impressionnent autant que le Louvre, le Panthéon, les Invalides, la Bourse ou l'Odéon ? Mais, va-t-on s'écrier, vous demandez de revenir aux portiques à colonnades ? Oui et non. — Oui, si nos architectes sont impuissants à produire une autre architecture qui soit d'un aspect aussi monumental, et si leur mérite doit se borner à des détails d'ornementation soigneusement étudiés, que nous, artistes, nous savons apprécier, mais qui ne produisent aucun effet, aucune influence sur le public, auquel la pureté de ligne d'une moulure ou d'une volute échappe complètement ; — non, si nos architectes savent, comme les peintres décorateurs de théâtres, disposer les masses de leurs édifices de manière à produire des oppositions de lumière, de grands effets qui frappent le regard et impressionnent l'imagination. Nous désirons donc que nos architectes se préoccupent davantage de l'aspect décoratif des monuments qu'ils élèvent et y apportent en même temps cette pureté de dessin, ce goût d'ornementation qu'ils possèdent à un si haut degré. Nous ne leur reprocherons pas d'être plus archéologues qu'architectes; nous leur demanderons d'être l'un et l'autre, car ils sont appelés tout autant à restaurer les monuments de toutes les époques qu'à en construire de nouveaux.

L'exposition actuelle en est une preuve; les projets de restauration y sont en majorité, et témoignent, quoiqu'on

en dise, de notre culte pour le passé, de notre amour et de notre respect pour les œuvres d'art de toutes les écoles et de tous les temps.

Un des plus intéressants projets de restauration est celui de *l'église et couvent Saint-Simon-Stylite*, entre Alep et Antioche, en Syrie, par M. Duthoit. Les sept dessins qui reproduisent ce monument du ve et du vie siècles, sont rendus avec la conscience d'un archéologue, et le jury leur a accordé une médaille. — La *Restauration de l'abbaye Saint-Jean-des-Vignes*, à Soissons, par M. Truchy, serait plutôt une reconstruction qu'une restauration, car il ne reste de ce monument du xvie siècle, que le portail et une portion du réfectoire, le reste ayant été détruit pendant la révolution. L'important travail de M. Truchy se compose de cinq dessins soigneusement étudiés. — M. Lisch nous donne une idée exacte de l'architecture du xive siècle et de son cachet pittoresque dans cette savante *Restauration de l'entrée du port de la Rochelle*. Cette intéressante étude archéologique a obtenu une médaille du jury des récompenses. — Malgré le très-remarquable *Projet d'achèvement du portail de l'église Saint-Eustache*, exposé par M. V. Baltard, en 1859, M. A. Lafollye a le courage de présenter à son tour un *Projet de rétablissement du portail de l'église Saint-Eustache*. Citons encore deux bons projets de restauration : la *Restauration du château de Saint-Maclou* (Eure), par M. Hegelin, et la *Restauration de l'ancien hôtel Fieubet*, par M. Jules Gros.

Les projets de construction d'édifices religieux sont également assez nombreux cette année. Le *Projet de l'église de Saint-Eutrope*, à Clermont-Ferrand, par M. Imbert, est conçu dans le goût du xiiie siècle, et se distingue par la pureté du style. — *L'église du Mont-d'Origny* (Aisne), construit en brique et en pierre, par M. Cherier, est dans le style ogival, et le clocher qui surmonte la façade se fait remarquer par son élégance. — Le style ogival de *l'église de Rimont*, dont M. Schindler expose les études, est également simple et élégant. — Le style employé par M. Auguste Breton dans son *Projet d'église paroissiale*, est plus sévère, c'est le style roman, celui qui, par sa simplicité, sait allier les convenances avec l'économie. — Les *Projets d'églises construites suivant le système des voûtes butantes*, par M. Peileau père, sont aussi dans le

style roman ; mais le fer qui y joue un grand rôle comme à l'église Saint-Eugène, donne à ces constructions religieuses un aspect de gare de chemin de fer.

M. Brouty a exposé quatre dessins de l'asile que S. A. I. Mme la princesse Mathilde a fait construire à Neuilly pour les jeunes filles incurables. *L'Asile Mathilde*, d'un style simple mais élégant, bâti en brique et en pierre, est fort bien distribué ; une vaste cour avec portique occupe le centre de ce petit monument. — La distribution du *Projet de maison de charité pour le xix° arrondissement*, par M. Trilhe, est aussi très-sagement combinée, et le dorique convient bien par sa simplicité à la destination de l'édifice. — Le *Projet de marché couvert pour la ville de Napoléon-Vendée*, par M. Loué, est commode, bien aéré et bien éclairé ; la charpente est très-savamment étudiée et d'une légèreté remarquable. Cette étude a valu une médaille à son auteur. — Citons, pour son originalité, le grandiose mais irréalisable *Projet d'arc de triomphe*, que M. Horeau a conçu pour la place du Trône ; et disons à M. Etex, statuaire, que son avant-projet d'une église des sept péchés capitaux et des sept sacrements, avec vues perspectives de jour et de nuit, est de la force des deux affreux tableaux religieux qu'il a exposés.

XII

CONCLUSION.

Il nous reste à récapituler les résultats du Salon de 1864, à montrer les avantages que les arts et les artistes en ont retirés.

Dans le cours de cette étude, le lecteur s'en souvient, nous avons repoussé avec énergie la critique d'esprit de parti, de dénigrement, qui criait à la décadence de l'art français, parce que, cette année, le Salon n'offrait pas de *toiles à effet* (*sic*). A ces détracteurs de l'art contemporain, nous avons répondu qu'une Exposition qui réunit des peintures du mérite de celles exposées par MM. Meissonier, Gérôme, Lehman, Hébert, Amaury-Duval, G. Boulanger, E. Giraud, Bouguereau, Chaplin, Henriette Browne, Brion, Bonnat, Jonghe, J. Breton, Landelle, Bonheur, Otto Weber, Schreyer, Marchal, Vannutelli, Ziem, Justin Ouvrié, Français, Fromentin, etc., etc., et des sculptures de la valeur de celles de MM. Brian, Crauk, Thomas, Carpeaux, Clésinger, Dubois, Le Père, Gumery, Falguière, Iguel, Frémiet, Oliva, Iselin, etc., etc.; qu'une

Exposition qui renferme de telles œuvres peut être classée parmi les plus remarquables que nous ayons eues. Il suffira, pour s'en convaincre, de revoir les ouvrages que nous venons de citer, placés dans les musées à côté de ceux du même genre, exposés précédemment.

Nous croyons donc avoir prouvé que, malgré l'absence de grandes peintures historiques au Salon de 1864, l'art s'y est montré en progrès.

Voyons maintenant quels sont les avantages que cette Exposition a offerts aux exposants.

Les artistes ont joui cette année des grandes réformes réclamées depuis longtemps (1) et accordées à la fin du Salon de 1863 :

1° Tous les ouvrages présentés par les artistes ont pu être exposés.

2° Le jury d'admission et des récompenses, qui, autrefois, n'était composé que de la classe des Beaux-Arts de l'Institut, a été choisi par les artistes, et les peintures ont été jugées par les peintres, les sculptures par les sculpteurs, ainsi de suite pour chaque spécialité. Garantie de compétence et d'impartialité qui n'avait jamais été donnée aux exposants.

3° Le jugement des récompenses a été publié dès l'ouverture du Salon, afin de le soumettre au contrôle de l'opinion publique. Nouvelle garantie d'impartialité offerte aux artistes.

4° Au lieu de 21 médailles que, depuis la première République jusqu'en 1863, on accordait aux exposants, bien qu'en soixante-dix ans le chiffre des ouvrages exposés eût quadruplé, l'administration actuelle a doublé le nombre des médailles ; elle a décerné 40 médailles et acheté pour un demi-million de peintures, sculptures, etc. Jamais, à aucune époque, les artistes n'avaient reçu de tels encouragements.

5° L'Empereur, alors qu'il était Président de la République, avait déjà fondé la médaille d'honneur de 4,000 fr. pour le meilleur ouvrage exposé à chaque Salon ; Sa Majesté vient encore de créer, sous le nom de : *Grand prix de l'Empereur*, et sur les fonds de la liste civile impériale, un prix de 100,000 fr. qui sera décerné tous les cinq ans à l'auteur d'une grande œuvre

(1) Voir nos revues des Salons de 1834 à 1863.

de peinture de sculpture ou d'architecture, reconnue digne de cette récompense.

Ainsi, sous les gouvernements précédents qu'on présente comme dévoués aux arts, l'administration n'a disposé pendant soixante-dix ans que de 21 médailles pour encourager les exposants, tandis que, sous le règne actuel, elle a à distribuer aux artistes d'abord 40 médailles, puis la médaille d'honneur de 4,000 fr., et enfin le Prix de l'Empereur consistant en une somme de 100,000 fr. — Voilà un prix qui ramènera aux grandes traditions de l'art.

De pareils faits parlent d'eux-mêmes, et cependant, cher lecteur, vous entendrez encore l'esprit de parti dire, et les badauds répéter, qu'on n'encourage plus les arts, que le gouvernement actuel ne s'occupe que de l'armée, parce qu'il a amélioré le sort du soldat, donné un asile aux veuves et aux orphelins des militaires; qu'il fait tout pour les paysans, parce que des encouragements sont donnés à l'agriculture, que des prêts d'honneur sont faits aux cultivateurs pour les préserver des usuriers qui les ruinaient; qu'il flatte l'ouvrier en créant les asiles de Vincennes et du Vésinet pour les convalescents, en se chargeant d'élever les orphelins des travailleurs et de les établir; et vous verrez qu'à présent on va lui reprocher de faire trop pour les artistes, même pour les instituteurs communaux et les pauvres desservants dont on vient d'augmenter le traitement. Toutes ces récriminations du dépit prouvent une chose, c'est qu'aucune branche de l'administration n'est négligée, et que la sollicitude du souverain s'étend sur toutes les classes de la société française.

DISTRIBUTION DES RÉCOMPENSES

AUX ARTISTES EXPOSANTS DU SALON DE 1864 ET AUX ÉLÈVES
DE L'ÉCOLE IMPÉRIALE DES BEAUX ARTS.

La distribution des récompenses aux artistes désignés par le jury à la suite de l'Exposition de 1864, et aux élèves de l'Ecole des beaux-arts qui ont obtenu des médailles dans les concours de l'année scolaire, a eu lieu à une heure, dans le grand salon carré du musée du Louvre.

L'estrade d'honneur était placée au-dessous de la grande *Assomption* de Murillon, faisant face au tableau des *Noces de Cana*, de Paul Véronèse.

S. Exc. le maréchal Vaillant, ministre de la Maison de l'Empereur et des Beaux Arts, a présidé la cérémonie. Il était accompagné de M. Alphonse Gautier, conseiller d'Etat, secrétaire général du ministère de la Maison de l'Empereur et des Beaux-Arts; du lieutenant-colonel Monrival, son aide de camp, et de M. Delacharme, chef de son cabinet. Le mi-

nistre a été reçu, à son arrivée au Louvre, par le comte de Nieuwerkerke, surintendant des Beaux-Arts, assisté de M. Courmont, directeur des Beaux-Arts; de M. Robert-Fleury, directeur de l'Ecole des Beaux-Arts; des inspecteurs généraux des Beaux-Arts, et du marquis de Chennevières, conservateur-adjoint au musée du Louvre, chargé du service des expositions.

A droite et à gauche de l'estrade d'honneur, se sont placés les membres du jury, du conseil supérieur de l'Ecole des Beaux-Arts, et les fonctionnaires supérieurs du ministère de la Maison de l'Empereur et des Beaux-Arts.

La séance s'est ouverte par le discours de S. Exc. le maréchal Vaillant. Le ministre s'est exprimé en ces termes :

« Messieurs,

« En inaugurant aujourd'hui cette solennité désormais annuelle, j'ai cru devoir réunir en même temps les talents estimés du présent et les talents espérés pour l'avenir dans le Musée splendide dont la munificence de l'Empereur a fait le plus merveilleux sanctuaire que le respect des hommes ait jamais élevé à l'art.

» Entre les artistes dont les œuvres ont déjà fixé l'attention publique et les jeunes gens qui entrent dans la carrière, il existe une communauté de sentiment, une sorte de lien sympathique, car les uns et les autres, quel quoit e sleur âge, portent en leur cœur la même croyance, la même foi dans l'art ; et c'est pour fortifier cette union, c'est pour resserrer ce lien fraternel, que nous avons voulu les associer aux mêmes émotions et aux mêmes joies. Ne sera ce pas, d'ailleurs, une douce et touchante satisfaction pour les aînés de saluer les premiers pas de leurs frères dans la voie des récompenses où ils les précèdent, et ne sera-ce pas pour ces derniers un puissant encouragement, une nouvelle cause d'émulation, que d'assister au triomphe de leurs aînés et d'être couronnés devant eux ?

» L'Exposition de 1864 a prouvé que notre pays maintient dignement son rang séculaire dans l'art, et c'est avec l'orgueil légitime d'honorer le talent véritable que je viens vous remettre, au nom de l'Empereur, les récompenses qui vont

sanctionner les arrêts d'un jury librement choisi parmi vous et par vous.

» Dans la peinture, il est vrai, nulle œuvre n'a paru mériter une médaille d'honneur; mais je crois traduire fidèlement le verdict de vos juges en avançant qu'il n'en reconnaît pas moins l'importance de vos œuvres considérées dans leur ensemble; la critique la plus sévère serait même forcée de reconnaître que certains côtés de la peinture ont rarement fait preuve d'autant de sentiment, d'observation, d'intelligence et de talent; mais toujours est-il (car je parle à des hommes qui veulent entendre la vérité) que si le niveau général des œuvres de peinture s'est plus que maintenu, nous n'avons point vu apparaître l'œuvre exceptionnelle, la grande œuvre dans toute l'acception du mot. Cette lacune, dont le sentiment public commence à se préoccuper, ne sera que passagère, je n'en doute pas, et j'ai la confiance que vous saurez la combler, en dirigeant à l'avenir l'emploi de vos forces vers les grandes formes de l'art, vers les régions élevées où ont conquis leur renommée les maîtres de notre École française.

» Moins accessible aux variations du goût par son but même, qui est la beauté seule dans toute sa force ou son élégance, la sculpture a conservé cette fois encore la place élevée qu'elle occupe; c'est, du reste, une prééminence que l'Europe entière nous reconnaît sans conteste. Lui rendre hautement cette justice, c'est donc partager l'opinion unanime des juges les plus autorisés, et la statuaire antique pourrait s'honorer de l'œuvre remarquable à laquelle le jury a accordé la première récompense.

» Mais, en proclamant une vérité si flatteuse pour nous, pourquoi faut-il que cet hommage soit un hommage posthume, et que la médaille d'honneur décernée à Jean-Louis Brian ne puisse être déposée que sur un tombeau?

» Je ne voudrais point assombrir cette fête des arts. Puis-je oublier cependant que la France est en deuil de deux peintres illustres! et dans ce palais du Louvre, où ils sont venus si souvent chercher leurs inspirations devant vous, messieurs, leurs disciples et leurs admirateurs, puis-je passer sous silence la perte irréparable de Delacroix et de Flandrin?

» Egalement célèbres dans des voies opposées, l'un et l'autre inspiraient d'égales admirations; et tous deux sont

tombés également pleins d'ardeur après une même existence noblement consacrée à la magistrale expression de leur idéal différent.

» A l'un, esprit audacieux et superbe, lutteur infatigable, originalité vigoureuse et féconde, appartenait le splendide domaine de l'imagination; et, de par son talent, nous pouvons opposer le nom de Delacroix aux plus grands noms d'Anvers et de Venise.

» Disciple fervent d'un maître vénéré, Flandrin réunissait les graves qualités de l'art religieux dans une grâce sévère qui ne diminuait rien de leur grandeur. Homme de courage et de méditation, ses laborieux débuts doivent être, messieurs, un salutaire exemple pour les élèves qui ont l'honneur de siéger près de vous; jamais, en effet, ce grand artiste n'hésita dans sa route, parce qu'il avait toujours compris que le travail opiniâtre et l'étude constante font seuls l'éducation des forts. Vous connaissez, messieurs, le résultat de ces convictions, et la moralité de l'enseignement se résume par ces deux mots : travailler, étudier.

» En déplorant la disparition de ces deux grands artistes, qu'il me soit permis d'ajouter que l'Empereur confondait dans la même estime ces deux talents si contraires, car le plus admiré chef-d'œuvre de Delacroix décore une salle de ce palais, et c'est dans le portrait de Napoléon III que Flandrin a semblé vouloir exprimer les volontés dernières de son génie.

» Mais ne vous laissez pas décourager par ces pertes douloureuses de vos plus vaillants généraux, qu'elles fassent naître en vos cœurs une émulation nouvelle, et qu'elles vous inspirent la louable ambition de les remplacer dans leur commandement : comme ces tours vivantes dont parle Bossuet qui réparaient leur brèche d'elles-mêmes, il faut que l'art français se hâte de remplacer ses maîtres tombés au premier rang, afin que le pays, dans un prochain avenir, se demande en vain où sont les vides de ses gloires.

» Nous espérons en vous, messieurs, pour accomplir cette noble tâche, et vous pouvez compter, pour apprécier vos efforts, sur l'auguste sollicitude qui ambitionne pour la France toutes les supériorités et ne veut laisser déchoir aucune de ses prépondérances.

» C'est pour élever l'art contemporain que l'Empereur a décrété les expositions annuelles ; il lui a paru que ce contact, pour ainsi dire permanent des artistes avec le public, stimulerait plus efficacement leurs efforts, et ajouterait à leurs forces comme l'habitude de combattre ajoute aux forces d'une armée ; et, en autorisant en même temps la formation d'un jury renouvelable chaque année, et directement élu par vous, il a voulu que la lice fût ouverte à toutes les intelligences, et qu'aucun préjugé d'école ne vînt entraver les diverses aspirations du talent.

» C'est sous l'empire des mêmes pensées libérales que des réformes ont été apportées à l'organisation des écoles artistiques de l'État, que le cercle de leur enseignement a été élargi et complété, et que l'État a repris pour la direction des études l'exercice des droits qui lui appartiennent, et qu'il ne saurait aliéner.

» Cette sollicitude persévérante, infatigable du Souverain, qui veille sur vos destinées, vient de se révéler encore une fois d'une manière éclatante, et j'ai le devoir de vous annoncer que l'Empereur a décidé qu'un prix de cent mille francs serait créé aux frais de sa Liste civile, pour être décerné tous les cinq ans à l'auteur d'une grande œuvre d'art reconnue digne de cette récompense. »

Voici le texte du décret qui sanctionne cette importante mesure :

NAPOLÉON,

Par la grâce de Dieu et la volonté nationale, Empereur des Français,

A tous présents et à venir saluts :

Sur la proposition du ministre de notre Maison et des Beaux-Arts,

Avons décrété et décrétons ce qui suit :

Art. 1er. Il est créé, sous le nom de *grand prix de l'Empereur*, et sur les fonds de la liste civile impériale, un prix de 100,000 fr., qui sera décerné tous les cinq ans à l'auteur d'une grande œuvre de peinture, de sculpture ou d'architecture, qui aura été reconnue digne de cette récompense.

Art. 2. Le grand prix de l'Empereur sera décerné sur la proposition d'une commission présidée par le ministre de notre Maison

et des Beaux-Arts, et composée de trente membres, dont dix seront choisis dans le sein de l'Académie des Beaux-Arts.

En cas de partage des voix, celle du président de la commission sera prépondérante.

Art. 3. La commission instituée en vertu de l'article qui précède ne fonctionnera que pour un seul concours.

Elle devra en conséquence être renouvelée tous les cinq ans, mais ses membres pourront être réélus.

Art. 4. Ne seront admises à concourir que les œuvres d'artistes français.

Art. 5. La commission dressera elle-même, dans ses premières séances, la liste des œuvres qu'elle croira dignes de concourir.

Art. 6. Dans le cas où un membre de la commission serait inscrit sur la liste des concurents, il serait réputé démissionnaire, et il serait pourvu à son remplacement.

Art. 7. Le grand prix de l'Empereur sera décerné pour la première fois en 1869.

Art. 8. Le ministre de notre Maison et des Beaux-Arts est chargé de l'exécution du présent décret.

Fait au palais de Saint-Cloud, le 12 août 1864.

NAPOLÉON.

Par l'Empereur :
Le maréchal de France, ministre de la Maison de l'Empereur et des Beaux-Arts,
Vaillant.

Ce discours a été fréquemment interrompu par les applaudissements de l'assistance. Mais à la conclusion, lorsque le ministre a annoncé la nouvelle faveur due à la libéralité de Sa Majesté, les acclamations ont redoublé, les cris de *Vive l'Empereur !* ont éclaté à plusieurs reprises et accompagné la lecture du décret, et l'agitation n'a cessé que lorsque le surintendant des Beaux-Arts s'est levé, sur l'invitation de S. Exc. le maréchal Vaillant, pour faire l'appel des artistes français et étrangers promus et nommés dans l'ordre de la Légion d'honneur par décret impérial.

M. le comte de Nieuwerkerke, surintendant des Beaux-Arts, a proclamé les noms suivants :

Au grade d'officier : MM. Cabanel, peintre d'histoire, membre de l'Institut, chevalier depuis 1855 ; — Clésinger, statuaire, chevalier depuis 1849.

Au grade de chevalier : MM. Timbal (Louis-Charles), peintre d'histoire ; — Petit (Jean-Louis), peintre de marine ; — Lanoüe (Félix Hippolyte), peintre de paysage ; — Meuret (François), peintre en miniature ; — Gaucherel (Léon), graveur en taille-douce ; — Crauck (Gustave), statuaire ; — Garnier, architecte.

ARTISTES ÉTRANGERS

Au grade d'officier : M. Willems (Florent), peintre de genre, chevalier depuis 1853.

Au grade de chevalier : MM. Hamman (Edouard-Jean-Conrad), peintre de genre historique ; — Achenbach (André), peintre de paysage.

Puis, le surintendant des Beaux Arts a lu, dans l'ordre suivant, la liste des récompenses décernées par le jury d'admission et des récompenses.

Médaille d'honneur : feu Brian (Jean-Louis), statuaire.

Médailles de la section de peinture, dessins, etc. : MM. Alma-Tadema (Laurens). — Berchère (Narcisse). — Biennoury (Victor-François-Eloi). — Brest (Fabius). — Dargelas (Henri). — Dauban (Jules). — Duveau (Louis-Noël). — Faivre (Tony). — Faure (Eugène). — Giacomotti (Félix-Henri). — Glaize (Pierre-Paul-Léon). — Hanoteau (Hector). — Jacque (Charles-Emile). — Jourdan (Adolphe). — Lavieille (Eugène-Antoine-Samuel). — Leloir (Alexandre-Louis). — Lepec (Charles). — Leroux (Eugène). — [Leroux (Hector). — Lévy (Emile). — Maisiat (Joanny). — Marchal (Charles-François). — Millet (Jean-François). — Monginot (Charles). — Moreau (Gustave). — Morin (mademoiselle Eugénie). — Nazon (François-Henri). — Pasini (Albert). — Patrois (Isidore). — Perrault (Léon). — Poncet (Jean-Baptiste). — Protais (Paul-Alexandre). — Puvis de Chavannes (Pierre). — Ribot (Théodule). — Riésener (Louis-Antoine-Léon). — Schreyer (Adolphe). — Vannutelli (Scipione). — Verwée (Alfred). — Vibert (Georges-Jehan). — Weber (Otto).

Section de sculpture et gravure en médailles : madame Bertaux (Léon). — MM. Borrel (Valentin-Maurice), graveur en médailles). — Caïn (Auguste). — Cambos (Jules). — Chatrousse (Emile). — Falguière (Alexandre). — Feugère des

Forts (Emile). — Franceschi (Jules). — Iguel (Charles). — Moulin (Hippolyte). — Protheau (François). — Santa-Coloma (Emmannuel de). — Sopers (Antoine). — Sussmann-Hellborn (L). — Truphême (François).

Section d'architecture : MM. Duthoit (Edmond-Clément-Marie). — Lisch (Just), — Loué (Victor Auguste).

Section de gravure et lithographie : MM. Ballin (John). — Barthelmess (N.). — Desvachez (David Joseph). — Deveaux (Jacques-Martial). — Flameng (Léopold). — Gilbert (Achille), lithographie. — Guillaumot (Auguste-Alexandre), gravure d'architecture. — Jacquemart (Jules-Ferdinand).

A l'appel de son nom, chaque artiste venait recevoir sa récompense des mains de S. Exc. M. le maréchal Vaillant, au milieu des applaudissements de l'assemblée, qui marquait ainsi avec insistance sa vive approbation des choix faits par le jury.

M. le comte de Nieuwerkerke a procédé ensuite à la distribution des récompenses aux élèves de l'Ecole impériale des Beaux-Arts, auxquels l'honneur d'une telle solennité n'avait jamais été accordé.

A deux heures et demie, cette fête, qui laissera une émotion profonde dans le monde des arts, s'est terminée au milieu des acclamations des assistants, pénétrés de reconnaissance pour cette nouvelle preuve de la munificence de S. M. l'Empereur.

TABLE

I. — La critique avant l'ouverture de l'Exposition — Les refusés de 1863 et ceux de 1864. — La critique et le public. — La grande et la petite peinture. — Les tableaux de genre et les sujets historiques p. 5.

II. — Le Salon d'Honneur. — Un mot sur le livret de l'Exposition. — Le classement des ouvrages. — Le Salon officiel. — Les tableaux de batailles. — Un critique et les visiteurs du dimanche. — Les peintures de MM. Janet-Lange, Meissonier, de Neuville, H. Bellangé, Protais, Armand Dumaresq, Baume, Hersent, Matout, Cazes, Schopin, Brune, Jobbé Duval, frère Athanase, Magaud, Duveau, Masse, David, Puvis de Chavannes, Hamon, Faivre, Bin, Briguiboul, Gérôme, Daubon, Bosset, Winterhalter, Higelstein, Corot, Masure, Charles Giraud, Navlet, Mélin et Robie p. 11.

III. — Comment on fait de la critique d'art. — Plusieurs critiques. — Les peintres étrangers et ceux de France. — Les récompenses. — Les nudités au Salon de 1864. — Pétition des puritains. — Tableaux de MM. Meissonier, Beaucé, Blaize Desgoffe, Justin Ouvrié, Mussard, Pluchard, Armand Desmaresq, Decaen, Cabat, Paul Huet, Amaury-Duval, Bouguereau, Bonnat, G. Boulanger, Cartellier, Chaplin, Mme Henriette Browne, MM. Biard, Bonnegrace, Brion, Jules Breton, Emile Breton, Baudit, Berchère, Bellel, Belly, Brest, Anastasi, Achenbach, Lepère, Clésinger, Bernier, Auguste Bonheur, Bellanger fils, Jules Cellier, Coustantin p. 21.

IV. — Encore la critique. — Opinion de M. Théophile Gautier. Tableaux de MM. Hébert, Eugène Giraud, Victor Giraud, Charles Giraud, Dubufe, Pierre Dupuis, Eugène Faure, Gérôme, de Jonghe, Glaize père, Glaize fils, Hillemacher, Hoff, Fichel, Duverger, Théodore Belamarre, Geffroy, Droz, d'Haussy, Français, Hanoteau, Dutilleux, Fromentin, Karl Girardet, Gudin, Eschke, Etex, Comte, Hoysmans, Guillon, Clère, Housez, Caraud, Guillemin, Berthon, Foulongne, Dupuis, Mme Selim, MM. Dargent, de Cock, Harpignies, Huber p. 35.

V. — Les systèmes en peinture religieuse. — Les tableaux de MM. Loyer, Biennourry, Bichard, Coroenne, Petit, Girodon, Omer-Charlet, Abel, Bonnegrace, Genti, Lefèvre, Gantbier, Hénault, Giacometti, Laurens, Feyen-Perrin, Muller, Marc, Fauvel p. 47.

VI. — La critique au sujet du tableau de M. G. Moreau. — Peintures de MM. Lehmann, Landelle, Jourdan, Lévy, Lazerges, Le Père, Merle, Madarasz, Matet, Marchal, Lasch, Leman, Leleux, Eugène Leroux, Hector Leroux, Le Poittevin, Jundt, Laugée, Legrip, Millet, Léonard, Jadin, Monginot, Jacque, Nazon, Lapito, Lambinet, Mention, Morel-Fatio, Noël et Manet p. 53.

www.ingramcontent.com/pod-product-compliance
Lightning Source LLC
Chambersburg PA
CBHW071604220526
45469CB00003B/1119